큐레이터 엄마와 미술놀이 즐겨요

아이와 따라하기 쉬운 엄마표 육아 발달 활동

이지나 지음

율도국

큐레이터 엄마와 미술놀이 즐겨요

초판발행 2021년 10월 15일

지 은 이 이지나

발 행 인 김홍열

발 행 처 율도국

디 자 인 김예나

영 업 윤덕순

주 소 서울특별시 도봉구 시루봉로 286 (도봉동 3층)

출판등록 2008년 7월 31일

홈페이지 http://www.uldo.co.kr

이 메 일 uldokim@hanmail.net

I S B N 979-11-87911-84-5 (13650)

프롤로그

"일상을 미술처럼, 세상을 살아가는 힘을 기르는 미술놀이"

저는 아주 어릴 때부터 미술과 친한 삶을 살았습니다. 10대 시절부터 미술을 전공하기 시작했고 예술 중, 고등학교, 미술대학과 대학원을 졸업했어요. 아이 1살 때 퇴사를 하기 전까지는 10년 넘게 미술관에서 큐레이터로 일해왔지요. 그야말로 일평생을 미술과 떼려야 뗄 수 없는 삶을 살았던 것 같습니다.

그럼에도 불구하고 저는 저의 아이를 미술전공자로 키우고 싶다거나 미술을 전공하는 게 좋다고 주변에 권유할 생각은 없습니다. 좋다 나쁘다를 떠나서 진로 선택은 어디까지나 아이가 결정할 수 있게 해야 한다고 생각합니다. 그렇지만 단언컨대, 어릴 때부터 미술과 친하게 지내는 것이 한평생을 살아가며 얼마나 많은 장점을 가져오는지에 대해서는 자신 있게 말할 수 있습니다. 그것이 제가 영아기 때부터 연우와 미술놀이를 시작한 이유이기도 하지요.

요즘은 많은 부모님들이 미술놀이에 관심이 많습니다. 영아기부터 미술놀이를 필수처럼 꼭 시키기도 하지요. 이렇게 미술을 시키는 이유는 아마도 창의성과 연관되어 있을 거라 생각합니다. 미술을 잘하면 창의력이 향상될까요? 반은 맞고 반은 틀립니다. 미술을 영어 단어 외우듯 암기하거나 하루에 수학 문제집 몇 장 풀기처럼 학습량으로 접근하면 안 되겠지요. 단기간에 열심히 공부한다고 해서 터득 되는 과목이 아니기 때문입니다.

미술을 통해 창의력을 증진시키는 것이 목표라면 첫째, 미술을 학습이 아닌 놀이로

접근해야 하며 둘째, 오랜 기간 서서히 스며들도록 해야 합니다. 이미 인지력이나 사고력이 어느 정도 굳어진 학령기 아이들은 미술을 더 이상 놀이라고 생각하지 않습니다. 학습의 하나라고 받아들이기 쉽지요. 따라서 이 두 가지가 바로 영유아기부터 미술놀이를 시작해야 하는 이유입니다.

특별한 미술활동을 시작하는 것이 부담스럽다면 일상 속에서 먼저 미술을 실천해보세요. 제가 실내에서 하는 미술놀이보다도 가장 중요하게 생각하는 것이 바로 자연 속에서 하는 생태놀이입니다. 자연에는 무궁무진한 미술적 요소가 숨어져 있어요. 자연에서 색 찾기, 잎맥, 나무껍질 모양 관찰하기, 유성 사인펜으로 돌멩이에 그림 그리기, 콜라주 재료 수집하기 등 자연의 모든 것이 훌륭한 놀잇감이죠.

요리 또한 미술을 접목하기 너무 좋은 활동이에요. 싱싱한 제철 과일과 채소에서 여러 색과 모양을 발견하는 것부터 시작해보세요. 재료를 썰고 다듬으며 촉감을 느껴보고요, 잘린 파프리카 단면이나 청경채 꼭지(스탬프 찍기), 파뿌리(붓처럼 물감 찍어 그리기) 등 쓰고 남은 식재료는 더할 나위 없이 좋은 미술재료가 된답니다.

이러한 일상 속 작은 활동들이 모이면 그 효과는 엄청날 거예요. 신체적으로는 소근육, 대근육의 발달을 꾀할 수 있어요. 정서적으로는 미술활동이 자신을 표현할 수 있는 좋은 도구가 되기 때문에 내면의 욕구를 분출하고 긴장감을 완화하는 등 스트레스 해소에 도움이 됩니다. 교육적으로는 문제해결능력을 키우고 사고를 확장시킬 수 있지요.

이 책에는 이렇게 일상과 접목하여 가볍게 시작할 수 있는 놀이부터 제법 난이도가 있는 놀이까지 다양한 단계의 52가지 놀이가 수록되어 있습니다. 놀이를 통해 어떤 효과를 꾀할 수 있고, 아이 발달의 어떤 부분에 좋은지 놀이마다 간략히 소개되어 있으니 놀이 시작 전 엄마, 아빠가 놀이의 목적을 먼저 파악하는 것도 좋은 방법입니다.

한 가지 당부드리고 싶은 것은 미술놀이를 하면서 '스킬'을 키우는 것을 목표로 삼지 않으셨으면 좋겠습니다. 잘 그리기 위해서, 잘 만들기 위해서 하는 활동이 아님을 기억해 주셨으면 합니다. 놀이에 몰입하고 주도적으로 노는 과정에서 자율성을 키우고, 문제를 해결하는 사고력과 창의능력을 기르며 내 작품에 대해 이야기할 수 있는

표출 능력을 기르는 것이 궁극적인 목적입니다. 미술활동을 통한 이러한 효과들이 차곡차곡 쌓여 결국 그것이 우리 아이의 탄탄한 내적 근육이 될 거예요. 세상이 아무리 급변한다 해도 아이가 체득한 이러한 경험은 어떤 상황에도 유연하게 대처할 수 있는 무한하고 긍정적인 잠재력이 되어줄 거예요.

너무 어렵게 생각하지 마세요. 책에 나온 결과물과 똑같지 않아도 괜찮아요. 끝까지 완성하지 못해도 상관없어요. 놀이를 하는 과정에서 순도 100%의 우리 아이 미소를 보았다면 그 놀이는 성공한 놀이입니다.

늘 엄마의 사랑스러운 단짝 친구가 되어주는 아들 연우, 책이 나오기까지 육아를 도맡아 하며 어떤 지원도 아끼지 않고 응원해 준 남편, 놀이를 먼저 체험해보고 진솔한 후기와 조언을 남겨준 '임금님 밥상은 당나귀 밥상' 멤버들, 무엇보다 미술놀이의 가치를 알아봐 주시고 좋은 제안을 해주신 김홍열 대표님께 온 마음 담아 감사를 표합니다.

세상을 살아가는 힘을 기르는 것, 이 책을 통한 미술놀이가 그 시너지가 될 수 있기를 바랍니다.

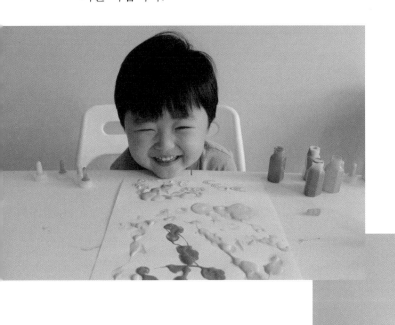

목차

프롤로그 … 003

책의 활용법 … 010

놀이를 시작하기 전에 알아야 할 것들

1. 미술놀이 환경 조성하기 … 012

2. 아이의 창작물 앞에서 어떻게 말해줘야 할까? … 014

3. 효과적인 작품 보관법 … 015

4. 많이 쓰이는 재료 알아보기 … 018

PART 01. 시각자극 색채 놀이

01. 알록달록 소금 염색 … 024

02. 팔랑팔랑 셀로판지 나비 … 027

03. 사계절 자작나무 … 031

04. 유리컵 실로폰 … 035

05. 화장솜 장미꽃 … 038

06. 팡팡 터지는 물풍선 물감 … 042

07. 데칼코마니 나비 … 046

PART 02. 소근육 발달을 위한 놀이

08. 페이퍼 위빙　　　　　　　… 052

09. 싹둑싹둑, 마음껏 오려봐!　… 055

10. 살랑살랑 종이 모빌 만들기　… 057

11. 마스킹 테이프로 선 긋기　… 061

12. 툭툭 찍어 만드는 북극곰　… 064

13. 카네이션 팝업카드 만들기　… 067

14. 도트 스티커 불꽃놀이　　… 071

PART 03. 촉감 발달을 위한 놀이

15. 바스락 바스락, 비닐에 찍은 그림 … 076

16. 알록달록 핑거페인팅 나무　… 079

17. 바셀린 물감 그림　　　　… 083

18. 수제 점토로 쿠키 만들기　… 087

19. 종이 구겨 만든 낙엽 리스　… 092

PART 04. 신체발달을 돕는 놀이

20. 거미를 잡아라!　　　　　… 098

21. 빨대 불어 만든 몬스터 가족　… 102

22. 물감이 팡팡! 망치로 터트려요　… 105

23. 계란 껍질 깨트리기　　　… 107

24. 슈팅 페인팅　　　　　　… 109

PART 05. 과정 자체로 작품이 되는 놀이

25. 레인보우 롤러 … 114
26. 밀가루 물감으로 뿌려 그리는 그림 … 117
27. 스푼으로 흘려 그린 그림 … 121
28. 씽씽 쌩쌩 자동차가 달려요 … 124
29. 스퀴즈로 그린 그림 … 127

PART 06. 인지발달을 위한 놀이

30. 석양 지는 사파리 그림자 … 132
31. 도형 조각으로 입체물 만들기 … 136
32. 숨은 숫자 찾기 … 139
33. 일러스트 나무 열매로 수양 일치 익히기 … 142
34. 지그재그 패턴놀이 … 145
35. 나도 칼더처럼! 스탠딩 모빌 반들기 … 148

PART 07. 재활용품을 활용한 놀이

36. 휴지심 꽃이 피었습니다 … 154
37. 패치워크 하우스 … 157
38. 신문 콜라주로 사자 만들기 … 160
39. 휴지심 미끄럼틀 … 163
40. 오션 센서리 보틀 … 167
41. 계란판 트리 만들기 … 170

PART 08. 자연물, 음식을 활용한 놀이

42. 파스타 드로잉　　　　　… 176

43. 스톤 매칭 게임　　　　　… 179

44. 봄 컬러를 찾아라!　　　　… 182

45. 야채 스탬프　　　　　　… 185

46. 알록달록 꽃팔찌 만들기 … 188

PART 09. 과학 원리를 접목한 놀이

47. 크로마토그래피 기법으로 화관 만들기 … 192

48. 얼음조각 물들이기　　　　　　　… 196

49. 우유로 그린 그림, 마블링 라떼　　… 199

50. 펜듈럼 페인팅　　　　　　　　　… 202

51. 아이스 페인팅　　　　　　　　　… 206

52. 풍선으로 찍어 그리는 태양계 행성 … 210

- 놀이를 먼저 경험한 엄마들의 체험 후기 … 214

책의 활용법

놀이 제목

놀이 주제이자 작품 제목이에요. 총 52가지 놀이가 수록되어 있어요. 책의 순서를 따라 하기보다는 아이가 관심 보이는 놀이를 골라 먼저 시작해보는 것이 좋아요.

파트 소개

총 9가지 파트로 나누어져 있어요. 각 파트별로 어떤 놀이들이 있는지 살펴보며 아이의 관심사를 파악해 주세요.

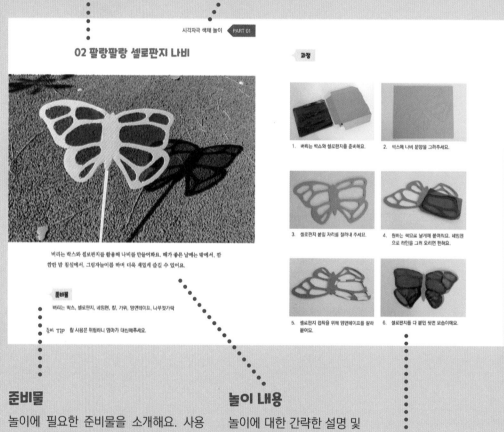

시각자극 색채 놀이 PART 01

02 팔랑팔랑 셀로판지 나비

과정

버리는 박스와 셀로판지를 활용해 나비를 만들어봐요. 해가 좋은 날에는 밖에서, 깜깜한 밤 침실에서, 그림자놀이를 하며 더욱 재밌게 즐길 수 있어요.

준비물

버리는 박스, 셀로판지, 네임펜, 칼, 가위, 양면테이프, 나무젓가락

준비 TIP 칼 사용은 위험하니 엄마가 대신해주세요.

1. 버리는 박스와 셀로판지를 준비해요.
2. 박스에 나비 문양을 그려주세요.
3. 셀로판지 붙일 자리를 찰라내 주세요.
4. 원하는 색으로 날개에 붙여줘요. 네임펜으로 라인을 그려 오리면 편해요.
5. 셀로판지 접착을 위해 양면테이프를 잘라 붙여요.
6. 셀로판지를 다 붙인 뒷면 모습이에요.

준비물

놀이에 필요한 준비물을 소개해요. 사용 가능한 여러 선택지를 제시해 드리기도 해요. 집에 있는 재료를 먼저 살펴보신 후 추가적으로 필요한 것들을 준비해 주세요.

놀이 내용

놀이에 대한 간략한 설명 및 놀이 목표가 제시되어 있어요.

놀이 과정

작품을 만드는 과정을 사진과 함께 상세하게 보여드려요.

더 재미있게 즐겨요

하나의 작품을 만들고 끝나는 것이 아닌, 더 확장하여 놀이할 수 있는
방법을 제시해요. 놀이와 연관된 발달 이론을 제시하기도 하고, 추가
재료로 2차 놀이를 즐길 수 있는 방법도 소개해드려요.

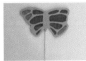

7. 손잡이 대용으로 나무젓가락을 붙여줘요.
8. 완성된 모습이에요.

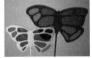

9. 어두운 공간에서 플래시를 비추면 알록
달록 나비 그림자 완성!

놀이와 함께 감상해봐요

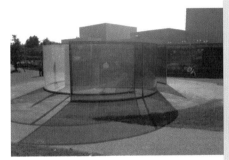

올라퍼 엘리아슨 Olafur Eliasson, 1967~

대형 셀로판지를 붙여 만드는 것 같은 이 작품은 덴마크 출생의 설치미술가 올라퍼 엘
리아슨의 작품이에요. 그는 빛, 바람, 안개, 무지개 등 자연현상을 전시공간으로 끌어
들여 관람객이 체험할 수 있는 대형 프로젝트를 선보여 많은 인기를 끌었어요. 엘리
아슨의 작품에서 색채는 매우 중요한 역할을 해요. 이 작품 또한 빨강, 파랑, 노랑 3
원색의 유리로 되어 있어요. 관람객이 서 있는 위치에 따라 여러 개의 색상 레이어로
겹쳐진 것처럼 여러 가지의 다른 색을 체험할 수 있답니다.

작품 정보
컬러 액티비티 하우스, 혼합재료, 2010, 가나자와21세기미술관 소장

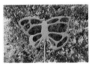

햇볕 좋은 날 셀로판지 나비를 들고 공원에 나가보세요. 햇빛에 비추어 그림자놀이
도 하고, 자연물(꽃)과 어우러지게 활용하면 더욱 재밌는 생태놀이를 즐길 수 있어요.

놀이와 함께 감상 해봐요

놀이와 연계된 명화, 유명 작가의 작품을 소개해요. 작품을 먼저
감상하고 느낀 점을 바탕으로 놀이를 시작해도 좋고, 놀이를 먼저
즐긴 후 감상해도 좋아요.

※'더 재미있게 즐겨요'와 '놀이와 함께 감상해봐요'
는 각 놀이의 특성에 맞게 제시된 내용으로, 일부 놀이
에 따라서는 제공되지 않을 수 있습니다.

놀이를 시작하기 전에 알아야 할 것들

1. 미술놀이 환경 조성하기

미술놀이는 엄마 방식대로가 아닌 아이 방식대로, 아이 주도적으로 할 때 진짜 놀이가 됩니다. 아이에게 놀이의 결정권을 맡기고, 아이 주도적인 놀이가 되게 하기 위한 5가지 수칙을 기억해 주세요.

1) 손쉽게 닿을 수 있는 재료

아이가 주로 노는 공간에 늘 쉽게 꺼낼 수 있도록 재료를 배치해 주세요. 부모가 관찰하고 있지 않아도 위험하지 않은 재료들 – 색상지, 스케치북, 색연필, 점토, 색 테이프 등 –을 진열해두고 언제든 아이가 꺼내 쓸 수 있도록 해주세요. 바퀴 달린 트레이를 활용하는 것도 좋아요.

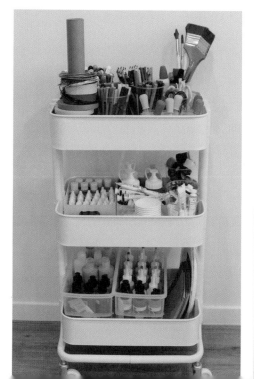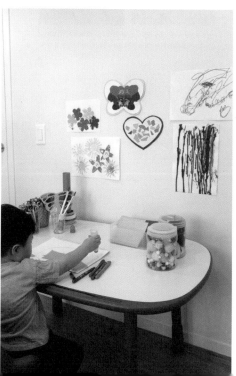

2) 미술놀이 공간 만들어주기

집의 한쪽 공간은 미술놀이를 하는 곳으로 꾸며주세요. 넓은 공간이 필요하지 않아요. 아이가 앉거나 서서 창작할 수 있는 책상, 재료상자를 놓을 공간, 작품을 말릴 여분의 공간이면 충분해요. 이곳에도 마찬가지로 재료를 꺼내놓는 것이 좋아요. 바로 놀이에 시작할 수 있도록 물통, 물감, 붓, 팔레트 등을 꺼내놓는 것도 방법이에요. 재료는 2~3일 주기로 로테이션 해주세요.

3) 벽 한 켠 정도는 마음껏 그릴 수 있는 드로잉 존으로 구성하기

한쪽 벽면에 전지를 붙여두고 사인펜, 크레파스, 색연필 등 드로잉 도구를 놓아두세요. '벽에는 낙서하지 않는다'는 무조건적인 통제보다 드로잉 존에서는 벽에 낙서가 가능하다는 허용의 원칙을 동시에 알려주는 것이 훈육 효과에도 좋아요.

4) 평소에 다양한 재료를 수집하는 습관 기르기

미술놀이에 꼭 거창한 재료가 필요한 것은 아니에요. 버리는 박스, 신문, 우유팩 등의 재활용품들, 한번 쓰고 버리는 면봉, 나무젓가락, 일회용 포크, 스푼, 선물이나 꽃다발에서 나오는 포장지와 리본 등, 모아두면 모두 훌륭한 미술재료가 된답니다. 무언가를 버리기 전에 한 번 더 생각해 보는 습관을 길러봐요. 놀이에 쓸 수 있도록 깨끗이 세척해서 보관하고 필요할 때마다 꺼내서 쓴다면 자원을 소중히 하는 습관이 자연스럽게 체득될 거예요.

5) 외출용 휴대용 미술상자 준비하기

식당이나 병원 대기시간에 아이가 칭얼거린다는 이유로 스마트 기기부터 쥐여주고 있진 않으신가요? 지금 당장 아이만을 위한 휴대용 미술상자를 준비해보세요. 손잡이가 있는 가방에 야외용 분필, 사인펜, 종이, 스티커 등의 재료를 담고 외출 시 지참

해요. 음식이 나오기 기다리는 지루한 시간에 낙서를 끼적이고 그림을 그리고 종이접기를 하는 등 틈새놀이를 즐길 수 있어요.

2. 아이의 창작물 앞에서 어떻게 말해줘야 할까?

미술놀이에서 중요한 또 한 가지는 결과물 자체가 아닌 과정 속에서 나누는 이야기입니다. 아무리 미술 환경이 조성되고 좋은 재료로 좋은 작품을 만들어도 부모와 아이 사이에서는 말 표현, 언어적 소통이 무엇보다 중요합니다. 아이의 작품 앞에서 '제대로' 대화하는 법을 알아볼까요?

1) 아이의 작품 앞에서 흔히 저지르는 실수 세 가지

아이의 창작물을 마주했을 때 "이게 뭐야?" "뭘 그린 거야?" 라는 질문은 가급적 피해주세요. 아이들은 그저 흔적을 남기는 끼적임 자체를 즐거워합니다. 어떤 의도를 가지고 그린 것이 아닐 때가 많아요. 그때마다 "이게 뭐야?" 라고 물어본다면, 아이들에게는 매번 답을 내려야 한다는 고정관념을 심어줄 수 있어요. 반대로 나는 당연히 어떤 의도로 그린 것인데, 그걸 몰라봐주고 이게 뭘 그린 것이냐는 질문을 받으면 자신감이 하락할 수도 있답니다.

두 번째는 "멋지다, 잘 그렸다, 예쁘네"라는 칭찬에 주의해야 합니다. 아이는 꼭 멋지고 예뻐 보이기 위해 그리는 것은 아니에요. 화가 나서 마구 휘갈겼을 수도 있고, 슬픈 감정을 표현했을 수도 있어요. 미술작품은 꼭 멋지고 예뻐 보여야 하는 것이라

는 선입견이 생길 수 있어요.

마지막으로 주의할 점은 섣부른 판단입니다. "이거 기차 그린 거구나?", "자동차처럼 생겼네." 등, 아이 작품을 보고 넘겨짚지 말아 주세요. 부모 입장에서 아이의 의도를 읽으려고 노력하는 것은 당연합니다. 하지만 섣불리 결론을 지어버리면 아이가 생각한 의도가 그것이 아니었을 때 아이는 자신감이 하락하거나 흥미가 떨어질 수 있어요.

2) 아이 작품 감상하고 이야기 나누는 방법

위의 세 가지는 보편적으로 어른들이 많이 저지르는 실수입니다. 아마 대부분의 어른들이 아이의 작품을 마주할 때 이 세 가지의 질문이나 표현을 했을 거예요. 그렇다면 어떻게 말해주는 것이 현명한 방법일까요?

아이의 행동이나 표현을 '설명하듯이' 말해주세요. "팔을 크게 벌려 그렸구나." "주황색을 톡톡 튀기듯이 그렸네"처럼 말이에요. 구체적이면서도 의성어, 의태어를 섞어서 말해줄수록 좋아요.

가능한 주관적인 질문을 던져주세요. "이 그림을 그릴 때 기분이 어땠어? 어떤 느낌이 들었어?" "이 색을 칠할 때 어떤 생각을 했어?" 와 같이 예, 아니오로 답할 수 있는 질문이 아닌, 아이가 자신의 생각을 문장으로 대답할 수 있도록 질문해 주세요. 그 과정에서 아이도 채 정리되지 않았던 스스로의 생각을 정리하고 작품을 통해 무엇이 표현되었는지 돌아볼 수 있답니다.

아이가 말로써 표현하는 것을 어색해하거나 서툴러 한다면 작품에 편지를 써서 친한 친구나 선생님, 친척에게 선물하게 하는 것도 좋은 방법이에요. 꼭 대상을 정하지 않더라도 나 자신에게 쓰는 편지도 좋아요. 길게 쓸 필요 없어요. 두세 문장으로 자신의 생각을 정리하다 보면 차츰 언어적 표현력이 풍부해질 거예요.

3. 효과적인 작품 보관법 및 아이 작품 전시하기

일상에서 미적감각을 키우기 위한 쉽고 효과적인 방법으로 아이 작품을 전시하는

것만큼 좋은 것이 없어요. 아이만을 위한 전담 큐레이터가 되어 아이 작품을 선별하여 보관하고 주기적으로 전시해봐요. 집에서 미술놀이를 자주 해주지 못하더라도 어린이집, 유치원에서 가지고 오는 작품들로도 충분히 활용할 수 있는 방법이랍니다.

1) 작품 보관하기

아이의 모든 작품을 보관하는 것은 현실적으로도 어렵고 좋은 방법이 아니에요. 어떤 작품을 보관하면 좋을지 기준을 세우는 것이 중요합니다. 먼저 작품마다 완성 날짜와 아이 나이(개월 수)를 꼭 기재해두세요. 그리고 6~12개월마다 한 번씩 보관할 작품을 선정합니다.

4세 미만의 아이들은 아이들의 발달이나 역량이 한 달 단위로도 크게 차이가 나므로, 한 달에 한 작품씩 발달단계를 뚜렷하게 볼 수 있는 작품들은 남겨두면 좋아요. (예를 들어 처음으로 끼적임을 한순간, 처음 동그라미 등 어떤 형태를 그린 것, 선 안을 색으로 칠한 것, 처음 가위질하여 풀칠해서 붙인 작품 등) 꼭 매달 한 작품씩이 아니더라도 발달과정의 변화가 보이는 것은 꼭 보관하고 기록해두면 의미 있는 아이 성장 포트폴리오가 될 거예요.

보관이 어려운 입체물은 사진을 찍어 USB에 저장해 주세요. 마찬가지로 발달상 의미가 있는 작품은 출력해 두는 것도 좋아요. 평면화나 출력물은 클리어 파일에 보관해두면 언제든 꺼내볼 수 있어요.

요즘에는 인터넷에 사진을 주면 소책자, 달력 등으로 만들어주는 업체가 많으므로 1년 치 작품 중 아이와 그달의 베스트 작품을 선정하여 이듬해 달력으로 만드는 것도 좋은 방법이에요.

2) 작품 전시하기

가장 쉽게 전시할 수 있는 방법은 냉장고에 부착하는 것이에요. 하루에도 몇 번씩 여닫고 시선이 많이 가는 곳인 만큼 시시각각 아이와 작품에 대해 이야기하기 수월해요.

인터넷이나 오프라인 마트에서 저렴한 액자를 여러 개 구입해서 벽이나 아이 방 등에 전시해 주는 것도 좋은 방법이에요. 값비싼 액자가 아니라도, 프레임 안에 작품을 넣으면 그 자체로 정돈되고 견고한 느낌이 들어 더욱 작품답다는 느낌을 심어 줄 수 있어요. 아이가 스스로의 창작물을 귀하게 여기게 하기에도 좋은 방법이랍니다. 상시 걸어둘 수도 있지만 한 달에 한 번 등으로 주기를 정해서 전시회를 열어주는 것도 좋아요.

전시마다 주제를 정하고 아이와 함께 전시할 작품을 선별하는 것도 의미 있는 과정이 될 거예요. 작품 전시용 철사를 활용하면 액자가 없이도 종이를 벽에 걸어 감상할 수 있으니 집의 컨디션에 따라 전시 재료를 선택하여 활용해보세요.

4. 많이 쓰이는 재료에 대해 알아보기

1) 기본 재료 구비하기

각 재료의 차이점을 알고 용도에 맞게 구입해 주세요. 아래의 재료가 모두 필요한 것은 아니에요. 아이의 기호에 잘 맞는 재료 위주로 구비해 두고 차츰 범위를 넓혀 가는 것이 좋아요.

물감

수채물감
번지기, 흘리기, 뿌리기 등 다양한 작업을 할 수 있어요.

포스터물감
수채물감보다 걸쭉하고 불투명해요. 물을 많이 섞으면 수채물감 같은 표현도 가능해요.

아크릴물감
금방 굳고 여러 번 덧칠하거나 두껍게 바를 수 있어요. 굳고 나면 지우기 힘드니 핑거 페인트 용으로는 적절하지 않아요.

식용색소
수채물감과 비슷한 용도로 사용할 수 있어요. 식용이 가능하다는 점에서 영아기 아이들에게 물감 대신 제공하기 좋아요.

드로잉 재료

색연필
기본적인 드로잉 재료에요. 발색이 연한 편이라 연필을 손에 쥐고 그리는 것이 자유로운 월령 이후에 쓰는 게 좋아요.

사인펜
색상이 선명하고 물과 닿으면 번지는 성질이 있어요. 뚜껑을 열어두면 금세 말라버리기 때문에 보관에 유의해 주세요.

크레파스
쉽게 그릴 수 있고, 녹여서 다시 굳히는 등 변형이 가능해요.

야외용 분필
바깥놀이 시 유용한 드로잉 재료에요. 비가 오면 쉽게 씻겨 나간답니다.

점착재료

딱풀
종이 접착 시 사용해요.

물풀
종이를 접착할 수 있고, 센서리보틀의 재료로도 쓰여요.

목공용 풀
천, 나무 등을 접착할 때 사용해요.

글루건
단단한 재료를 접착할 때 사용해요. 강력하게 접착이 되지만 열이 가해지므로 부모의 가이드가 필요합니다.

투명 테이프, 양면테이프
풀보다 간편하고 좀 더 강력하게 접착할 수 있어요.

종이테이프
임시로 접착했다 떼기 좋아요. 테이프로 선 긋기 등으로도 활용 가능해요.

도화지

스케치북
8절, 5절 두 가지 사이즈를 구비해놓으면 좋아요.

색종이
얇고 색이 다양해서 종이접기에 좋아요.

전지
넓은 공간에 자유롭게 그리기 좋아요.

색지
색지만큼은 꼭 다양한 색으로 구비해두세요. 색종이보다 훨씬 쓰임이 많아요. 머메이드지는 두께가 더 도톰해서 만들기 할 때 좋아요.

콜라주 재료

자연물
나뭇가지, 나뭇잎, 돌 등 바깥놀이 시 수집 후 잘 씻어 말려 보관해둬요.

자연물 외
단추, 포장지, 리본 테이프 등 소소한 부자재라도 버리지 않고 상자에 모아두면 콜라주 할 때 더욱 풍부하게 재료를 활용할 수 있어요.

기타 도구

앞치마 및 팔 토시
지저분한 작업 시 옷을 보호할 수 있어요. 매번 앞치마를 두르는 것이 번거롭다면 낡은 옷 중 미술놀이용 옷을 두어 개 정해두고 입는 것도 방법이에요.

연필 및 지우개
연필에도 종류가 여러 가지가 있지만 미취학 아동의 미술놀이용으로는 4B나 2B가 적당해요.

붓
넓은 면적을 칠할 수 있는 백붓과 다양한 굵기의 붓을 구비해두면 좋아요.

가위
영유아의 아이들은 안전 가위를 권장해요.

칼과 커팅 매트
칼이 꼭 필요할 때가 있는데, 칼 사용은 꼭 부모님이 대신해주세요.

2) 알고 보면 주변 모든 것이 미술재료

'재활용품을 활용한 놀이' 카테고리가 따로 있지만, 사실 이 책에 소개된 대부분의 놀이는 재활용품이 기본 재료로 쓰이고 있어요. 재활용품을 평소에 잘 씻어 보관해두면 훌륭한 미술재료가 될 수 있답니다. 아래의 재료를 참고하여 놀이에 활용해보세요.

종이박스
도화지 대용으로 그림을 그리거나 잘라서 모빌, 조각, 성, 주차장, 박스로봇, 자동차 등 무궁무진한 소재로 만들 수 있어요.

휴지심, 키친타월 심
다양한 모양으로 잘라서 스탬프 찍기에 활용해보세요. 양쪽 구멍이 뚫린 것을 활용해서 터널, 마라카스 등 만들기를 할 수 있어요.

계란판
나무, 애벌레 등 여러 모양으로 잘라서 만들기에 활용해봐요. 물감이 잘 스미는 소재라 다양하게 채색하기 좋아요.

우유팩
잘 씻어 말려놓은 후 만들기 재료로 활용해보세요. 물을 담아 얼린 후 얼음조각으로 다양한 놀이를 할 수 있어요.

플라스틱 용기

음식 배달이나 포장 시 불가피하게 사용
되는 플라스틱 용기들을 잘 씻어두면 물
감놀이 시 팔레트 대용으로 쓰기에 아
주 좋아요.

일회용 컵

여러 색의 물감을 풀어쓸 때 유용한
도구가 될 거예요. 여러 번 씻어 재
사용할 수 있답니다.

일회용 스푼, 포크

물감놀이 시 붓 대신 흘리기, 긁
기, 찍기 등의 도구로 활용하기
좋아요.

물, 음료 등 페트병

물감을 풀어 넣어 뿌리며 놀기 좋아
요. 아이들이 즐겨마시는 음료병은 따
로 구멍을 낼 필요 없이 물감 뿌리기
에 아주 적절하답니다.

버리는 약병

아이들이 어릴수록 약병을 사용할 일이 많은
데, 재사용하는 것은 위생적으로 안 좋다고
해요. 약을 먹이고 난 후 잘 씻어 말려 보관하
면 드리핑 기법 등에 스포이트 대용으로 사용
하기에 손색없어요.

신문지, 에어캡

신문지를 찢어 붙이거나 그 위에 채
색하면 색다른 기법을 맛볼 수 있어
요. 뽁뽁이도 마찬가지로 질감을 느
끼며 채색할 수 있는 신선한 재활용
재료랍니다.

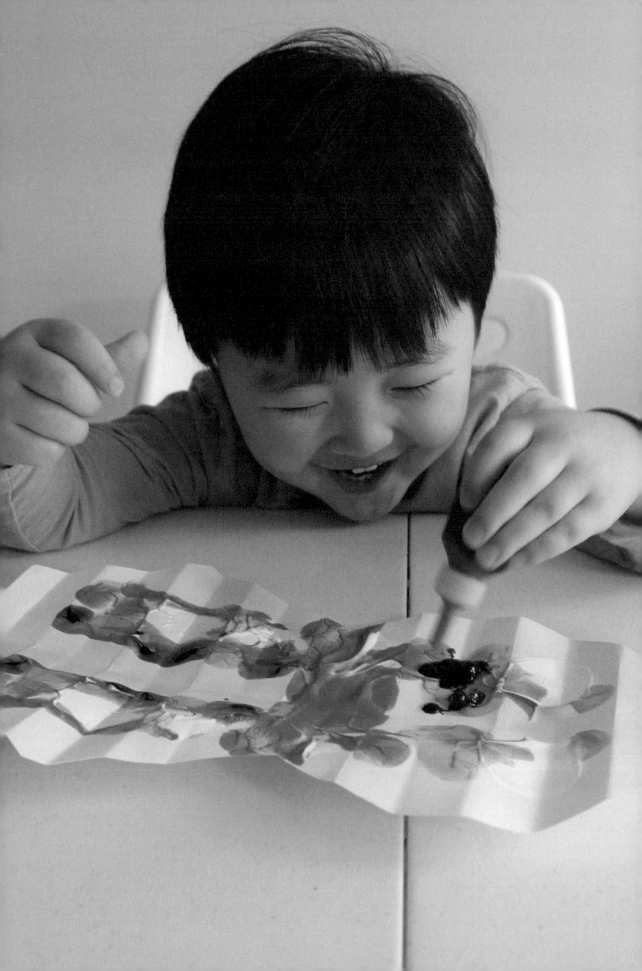

Part 1

시각자극 색채 놀이

01 알록달록 소금 염색

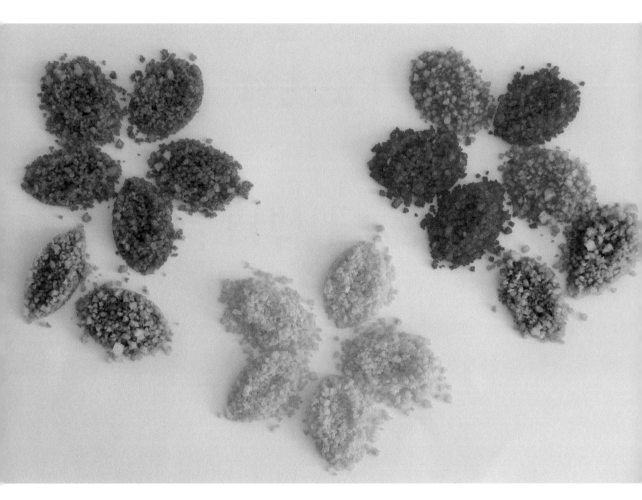

소금을 직접 염색해보고, 염색한 소금으로 여러 가지 형상을 만들어봐요. 색이 만들어지는 과정을 직접 관찰할 수 있어요. 스스로 염색한 소금으로 놀이를 하면 더욱 큰 성취감을 느낄 수 있을 거예요.

준비물

굵은소금, 수채물감, 흰 종이, 휴지심, 가위, 버리는 약병, 비닐, 일회용 스푼

준비 TiP 소금 대신 쌀도 가능해요. 수채물감이 가장 선명하게 염색이 잘 된답니다.

1. 약병에 색색의 물감을 짜고 물을 적당량 넣어 섞어 주세요.

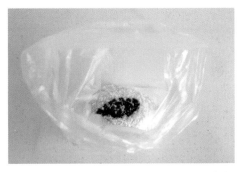

2. 비닐에 굵은소금을 일정량 넣고, 약병의 물감을 5~6방울 떨어뜨려요.

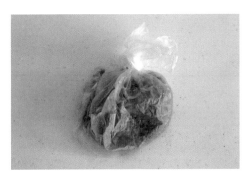

3. 비닐 입구를 잘 묶어줘요.

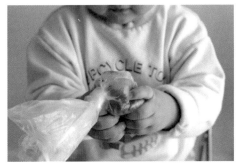

4. 손으로 조물조물 주무르며 소금을 염색 해요. 질감과 소리도 함께 느껴봐요.

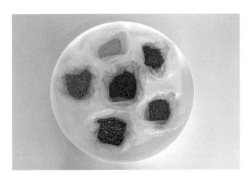

5. 염색된 소금의 모습이에요.

6. 흰 종이와 휴지심을 준비해요.

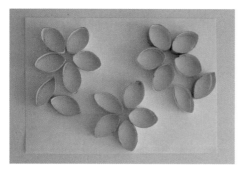

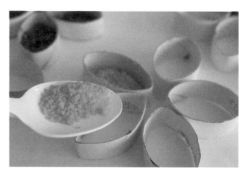

7. 휴지심을 적당한 간격으로 잘라서 다양한 모양으로 종이 위에 배치해봐요.

8. 스푼으로 휴지심 칸칸이 소금을 담아요.

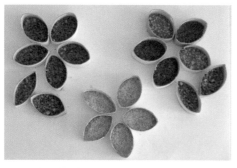

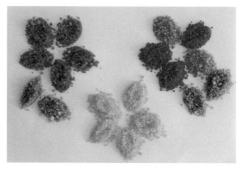

9. 자른 휴지심 높이의 절반 정도로 담아주는 것이 좋아요.

10. 휴지심을 조심스럽게 걷어주면 완성!

더 재미있게 즐겨요

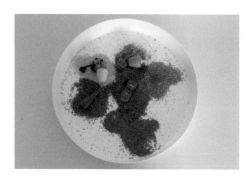

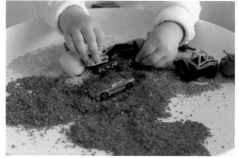

큰 트레이에 염색된 소금을 넣고 같은 색의 놀잇감을 찾아 매치해봐요. 소금의 질감도 직접 느껴보는 등 시각과 촉각 모두를 자극할 수 있어요.

02 팔랑팔랑 셀로판지 나비

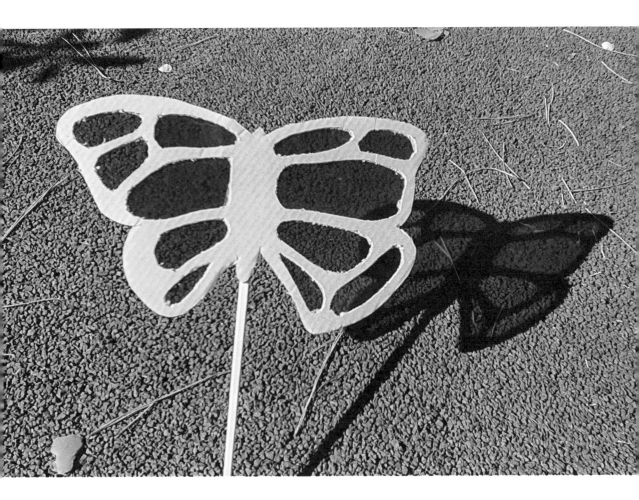

버리는 박스와 셀로판지를 활용해 나비를 만들어봐요. 해가 좋은 날에는 밖에서, 깜깜한 밤 침실에서, 그림자놀이를 하며 더욱 재밌게 즐길 수 있어요.

준비물

버리는 박스, 셀로판지, 네임펜, 칼, 가위, 양면테이프, 나무젓가락

준비 TiP 칼 사용은 위험하니 엄마가 대신해주세요.

1. 버리는 박스와 셀로판지를 준비해요.

2. 박스에 나비 문양을 그려주세요.

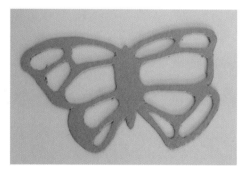

3. 셀로판지 붙일 자리를 잘라내 주세요.

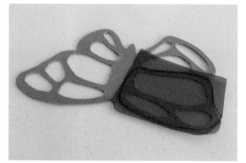

4. 원하는 색으로 날개에 붙여줘요. 네임펜으로 라인을 그려 오리면 편해요.

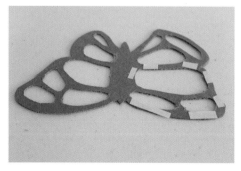

5. 셀로판지 접착을 위해 양면테이프를 잘라 붙여요.

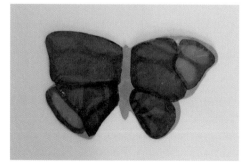

6. 셀로판지를 다 붙인 뒷면 모습이에요.

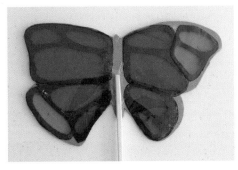 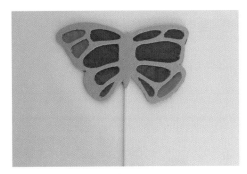

7. 손잡이 대용으로 나무젓가락을 붙여줘요.　　8. 완성된 모습이에요.

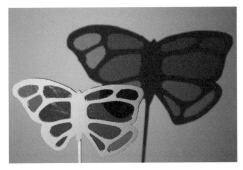

9. 어두운 공간에서 플래시를 비추면 알록
달록 나비 그림자 완성!

더 재미있게 즐겨요

　햇볕 좋은 날, 셀로판지 나비를 들고 공원에 나가보세요. 햇빛에 비추어 그림자놀이
도 하고, 자연물(꽃)과 어우러지게 활용하면 더욱 재밌는 생태놀이를 즐길 수 있어요.

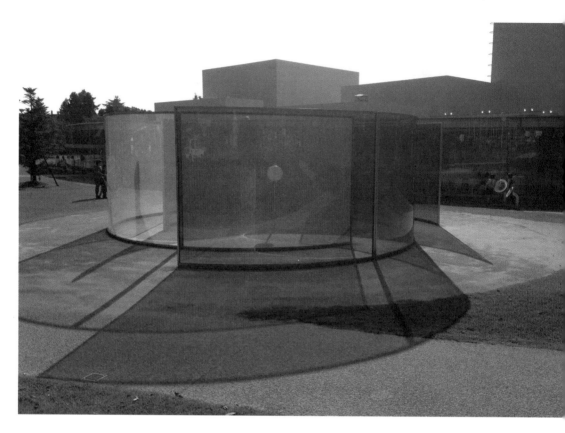

올라퍼 엘리아슨 Olafur Eliasson, 1967~

대형 셀로판지를 붙여 만든 것 같은 이 작품은 덴마크 출생의 설치미술가 올라퍼 엘리아슨의 작품이에요. 그는 빛, 바람, 안개, 무지개 등 자연현상을 전시공간으로 끌어들여 관람객이 체험할 수 있는 대형 프로젝트를 선보여 많은 인기를 끌었어요. 엘리아슨의 작품에서 색채는 매우 중요한 역할을 해요. 이 작품 또한 빨강, 파랑, 노랑 3원색의 유리로 되어 있어요. 관람객이 서 있는 위치에 따라 여러 개의 색상 레이어로 겹쳐진 것처럼 여러 가지의 다른 색을 체험할 수 있답니다.

작품 정보
컬러 액티비티 하우스, 혼합재료, 2010, 가나자와21세기미술관 소장

03 사계절 자작나무

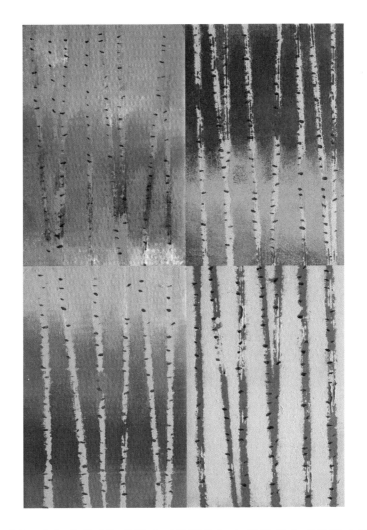

　봄, 여름, 가을, 겨울 사계절을 색채로 표현해봐요. 노끈을 박스에 감고 스펀지로 물감을 찍는 과정에서 소근육 발달을 꾀할 수 있어요. 노끈을 풀어 생긴 빈자리는 멋진 나무 기둥이 되고, 끈이 지나간 자리에 남은 희끗희끗한 물감 흔적은 나무껍질 같은 느낌을 자아내요. 노끈과 박스, 스펀지로 찍은 물감의 질감 차이를 함께 느껴보세요.

준비물

버리는 박스, 노끈, 아크릴물감, 스펀지, 가위, 투명 테이프

1. 박스를 4개의 동일한 크기로 잘라 준비
 해요.

2. 나무 기둥처럼 두세 줄 겹쳐 노끈을
 감아요.

3. 각 계절에 어울리는 3가지 색을 골라요.

4. 스펀지에 물감을 묻혀 찍어요.

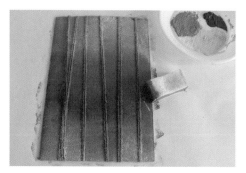

5. 3가지 색이 은은하게 번지도록 그라데이
 션(Gradation) 효과를 주어 찍어요.

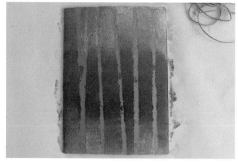

6. 색을 다 찍으면 노끈을 풀어요.

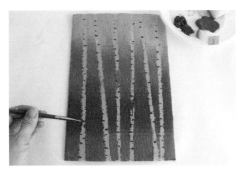

7. 좀 더 완성도 있는 표현을 위해 붓으로 나무 디테일을 그려줘요.

8. 완성된 모습이에요.

놀이와 함께 감상해봐요

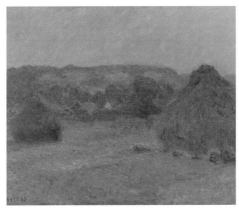

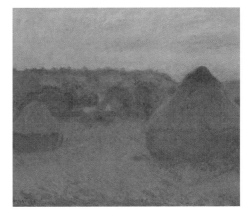

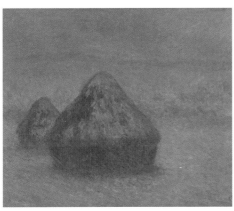

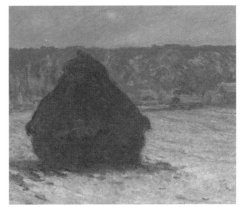

클로드 모네 Claude Monet, 1840~1926

인상주의 화가 모네의 건초더미 연작을 함께 감상해봐요.

모네는 계절과 시간에 따른 변화를 아름다운 색채로 표현한 화가에요. 보잘것 없는 건초더미를 봄, 여름, 가을, 겨울, 그리고 해 질 녘, 밤 등 기후와 계절을 달리해 그려나갔어요.

이후 포플러 연작, 루앙 성당 연작, 수련 연작 등으로 연작 시리즈를 이어나가며 지금의 명성을 이어나가게 되었답니다.

자연의 흐름에서 색의 차이를 짚어낸 모네처럼 각 계절마다 발견되는 색을 탐색하며 모네의 작품을 함께 감상해봐요.

작품 정보 왼쪽 위부터 시계 방향

1. 건초더미(여름의 끝 무렵), 캔버스에 유채, 1891, 시카고미술관 소장
2. 건초더미(가을의 끝 무렵), 캔버스에 유채, 1891, 시카고미술관 소장
3. 건초더미(겨울 눈 풍경), 캔버스에 유채, 1891, 시카고미술관 소장
4. 건초더미(눈 내리는 흐린 날의 풍경), 캔버스에 유채, 1891, 시카고미술관 소장

04 유리컵 실로폰

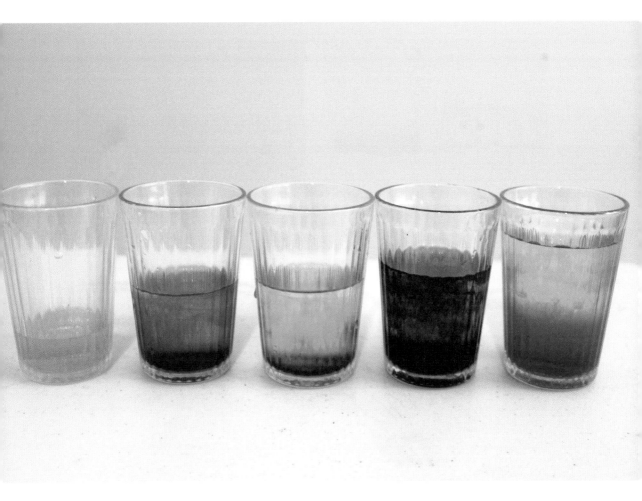

시각과 청각을 모두 자극할 수 있는 색채 놀이에요. 물이 담긴 높이에 따라 다른 음을 내는 소리를 감상해봐요. 물에 색소를 풀어 색이 번지는 모습을 관찰하고, 두 가지 색이 섞이는 과정도 살펴볼 수 있어요.

준비물

유리컵 4~5개, 식용색소(또는 수성물감), 버리는 약병, 스테인리스 젓가락

준비 TiP 평소 물을 마시는 컵이라 식용색소를 사용했어요. 다 마신 유리 음료병을 모아 물감으로도 놀이할 수 있어요.

1. 약병에 물과 색소를 혼합하여 준비해요.

2. 컵에 각기 다른 높이로 물을 담아요.

3. 젓가락으로 두드리며 소리 차이를 감상해요.

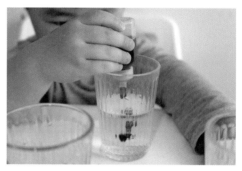

4. 색소를 떨어뜨려 퍼지는 모습을 관찰해요.

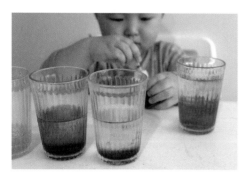

5. 색소의 양에 따라 퍼지는 속도, 색의 농도 차이가 있음을 관찰해봐요.

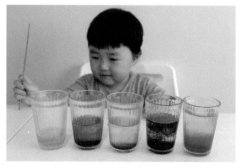

6. 색깔 물이 완성되면 다시 한번 젓가락으로 두드리며 소리를 감상해요. 다양한 색채와 함께 더욱 리드미컬하게 즐길 수 있어요.

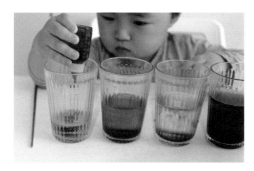
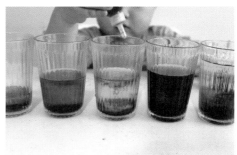
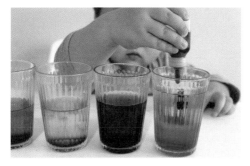
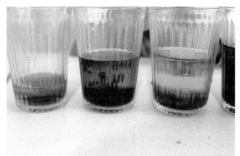

색이 풀어진 컵에 또 다른 색을 떨어뜨려 색혼합에 대해 배워봐요.

노랑에 빨강을 섞고, 초록에 노랑을 섞는 등, 아이 스스로 색을 섞어서 어떤 색이 나오는지 관찰할 수 있게 유도해 주세요.

물감이 번져서 색이 섞이는 과정을 직접 관찰할 수 있어 색채를 통한 시각 자극에 도움이 된답니다.

05 화장솜 장미꽃

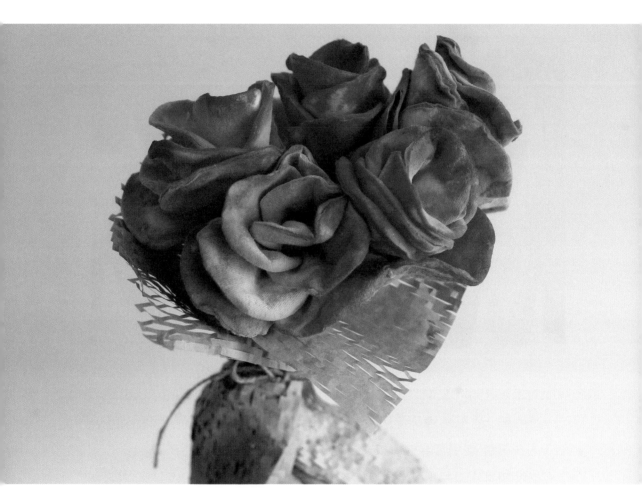

화장솜이 멋진 장미꽃으로 탄생했어요! 흰 화장솜을 원하는 색으로 직접 물들여 색이 섞이는 과정을 관찰해봐요. 어린 연령의 아이들은 버리는 약병을 활용하고, 좀 더 소근육이 발달한 친구들은 스포이트로 물감을 떨어뜨려 화장솜을 염색해봐요. 재활용 포장재를 모아두었다가 꽃다발 포장까지 직접 해보면 더욱 의미 있는 놀이 시간이 될 거예요.

준비물

화장솜, 목공 풀, 나무젓가락, 버리는 약병(또는 스포이트), 수성물감, 재활용 포장재, 노끈

1. 장미꽃 만들 재료를 준비해요.

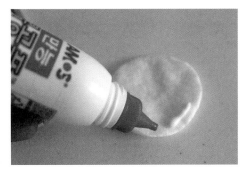

2. 화장솜에 목공 풀을 적당량 짜요.

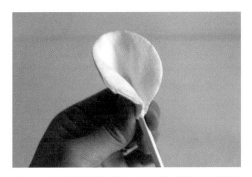

3. 나무젓가락을 줄기 삼아 한 겹씩 붙여줘요.

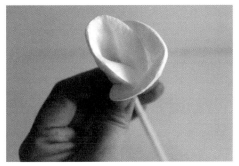

4. 몇 초간 꾹 눌러줘야 접착이 잘 돼요.

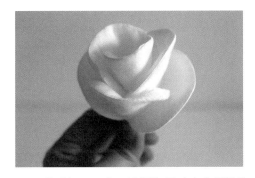

5. 화장솜 7~8개로 방향을 돌려가며 꽃잎이
 겹겹이 피어나듯 붙여요.

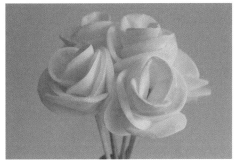

6. 꽃다발이 완성되었어요.

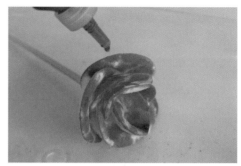

7. 염색을 위해 물감을 준비해요. 물감보다
 물의 비율을 많이 하여 묽게 섞어주세요.

8. 트레이에 받쳐놓고 물감을 떨어뜨려
 물들여요.

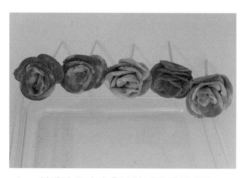

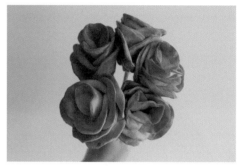

9. 염색이 끝나면 충분히 건조해 주세요.

10. 염색이 완성된 모습이에요.

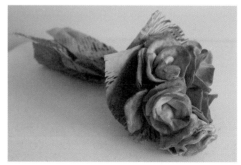

11. 쓰고 남은 포장재료를 준비해요.

12. 꽃다발 포장을 하면 근사한 선물이
 될 거예요.

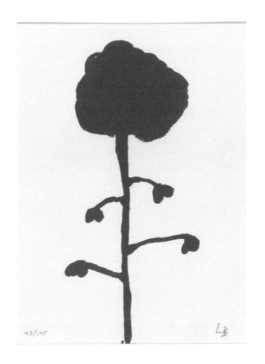 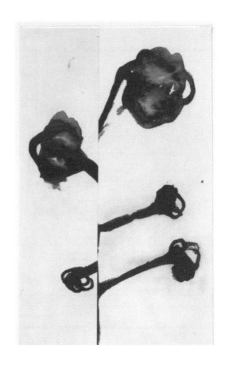

루이즈 부르주아 Louise Bourgeois, 1911~2010

프랑스 태생의 미국 작가인 루이스 부르주아는 20세기 중요한 미술가 중 한 명으로 70세가 넘은 나이로 국제적 명성을 얻었어요. 국내에서는 대형 거미 조각 작품 '마망 (Mama)'의 작가로 잘 알려져 있어요. 꽃(Les Fleurs) 시리즈는 그녀의 말년 작업에서 중요한 부분을 차지해요. 꽃은 어린 시절 불우한 가정환경에서 받은 상처를 치유하는 수단이며 충만함과 상생의 의미를 담고 있다고 해요.

"꽃은 보내지 못한 편지와도 같다. 아버지의 부정, 어머니의 무심을
용서해 준다. 꽃은 내게 사과의 편지이자 부활과 보상의 이야기이다."
– 루이스 부르주아

작품 정보
좌) 꽃들, 스크린 프린트 2009, MoMA 소장
우) 꽃들, 포토그라비어 인쇄, 2010, MoMA 소장

06 팡팡 터지는 물풍선 물감

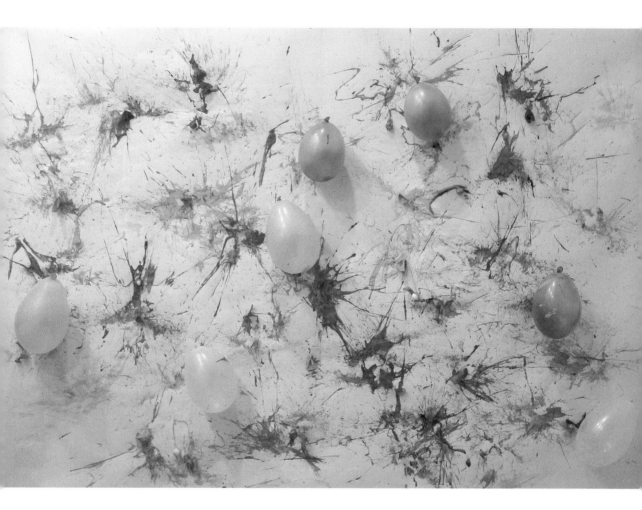

물풍선에 물감을 넣어 톡톡 터트리면 알록달록 색색의 물감이 팡팡! 풍선과 물감 색을 맞춰 넣으면 컬러 매칭 놀이로도 활용할 수 있어요. 5세 이상의 아이들이라면 물풍선을 직접 벽에 던져 터트리는 등 더욱 역동적으로 놀이할 수 있어요.

준비물

전지, 물풍선, 손펌프, 어린이용 수성물감, 버리는 약병, 이쑤시개, 투명 테이프

준비 TiP 화장실, 옥상 등 물청소가 용이한 장소에서 해주세요.

1. 여러 가지색 물풍선과 손펌프를 준비해요.

2. 버리는 약병에 색색의 물감을 담아요.

3. 물풍선에 물감을 짜 넣어요.

4. 너무 크지 않게 불어 매듭지어 주세요.

5. 종이에 붙일 수 있게 투명 테이프를 말아서
 풍선 중앙에 붙여주세요.

6. 벽에 전지를 붙여주세요.

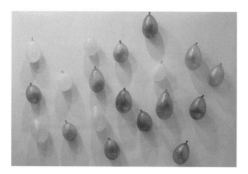

7. 풍선을 적당한 간격으로 붙여줘요.

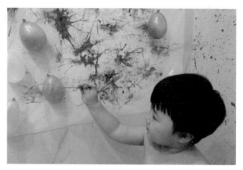

8. 이쑤시개로 하나씩 터트려요.

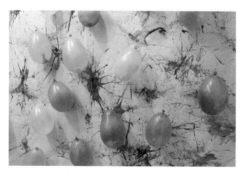

9. 풍선이 터져 물감이 번지는 모습을 관찰해봐요.

10. 빈 곳에 풍선을 더 붙여줘요.

11. 풍선 안에 들어가는 물감이 소량이라 오래 두면 마를 수 있어요. 한 번에 너무 많이 불어놓는 것보다 놀이하며 추가할 것을 추천해요.

12. 풍선이 다 터진 후의 모습이에요. 한 폭의 추상화 같은 느낌으로 완성!

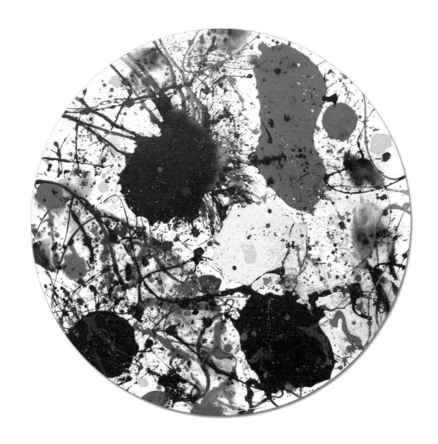

샘 프란시스 Sam Francis, 1923~1994

　미국의 화가, 1950년부터 프랑스에 거주했지만 당시 미국을 휩쓸던 추상표현주의의 영향을 받았어요. 잭슨 폴록의 기법을 원용했으며 폴록보다 선명한 색채가 두드러진다는 점이 특징이에요. 액션페인팅과 색면추상의 경계를 자유롭게 넘나들며 독자적인 작품세계를 구축해나갔답니다. 샘 프란시스의 작품을 감상하며 팡팡 터지는 물감 색의 역동성을 함께 느껴봐요.

작품 정보
카오스에 합류, 캔버스에 아크릴, 1990, 사진출처 samfrancis.com

07 데칼코마니 나비

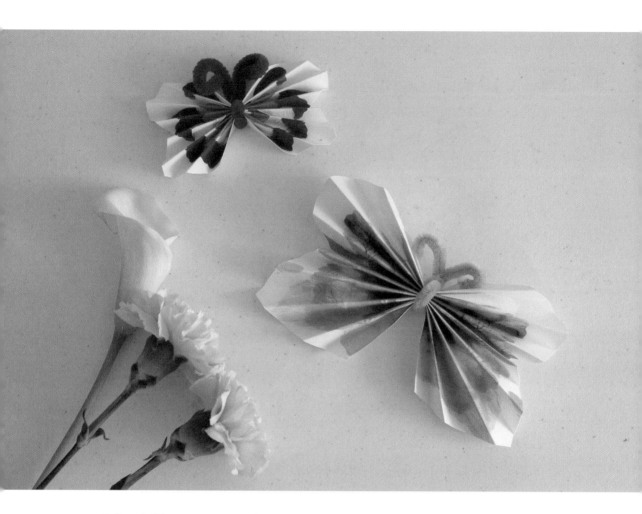

　　데칼코마니(Decalcomanie)는 종이 위에 물감을 바른 뒤 종이를 접거나 다른 종이를 서로 맞닿게 하여 찍어내는 기법이에요. 비교적 간단하지만 예측할 수 없는 물감 흔적이 환상적인 느낌을 자아낸답니다. 데칼코마니 기법을 활용해서 팔랑팔랑 예쁜 나비를 만들어보고, 대칭 속에 피어난 우연성에 대해 이야기 나눠봐요.

> ### 준비물

　　흰 종이, 물감, 모루, 가위, 자, 연필, 지우개, 종이접시 등 동그란 모양 물체

준비 TiP 아크릴물감이 선명하게 찍히지만 수성물감이면 무엇이든 관계 없어요.

1. 재료를 준비해요.

2. 종이 접시를 대고 동그라미를 그려요.

3. 세로로 접으면 대칭이 되도록 사진 속 도 안처럼 육각형을 그려요.

4. 그린 모양대로 오리고 세로로 반을 접어 요. 연필 자국은 지워주세요.

5. 사진처럼 아코디언 모양으로 접어요. 간격은 너무 촘촘하지 않아도 돼요.

6. 완전히 펼친 후 한 쪽 면에 자유롭게 물 감을 짜요.

7. 세로 선에 따라 반을 다시 접고 잘 찍히도록 꾹꾹 눌러줘요.

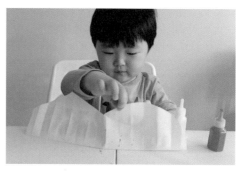

8. 조심스럽게 펼쳐봐요.

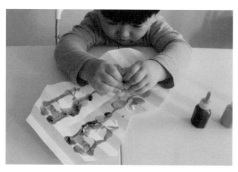

9. 6~8의 과정을 두세 번 반복해도 좋아요.

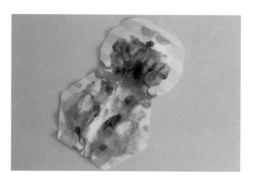

10. 데칼코마니가 완성된 모습이에요.

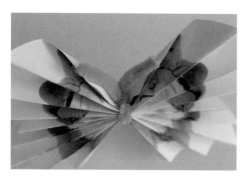

11. 물감이 마른 후 아코디언 모양으로 다시 접고, 가운데 부분을 모루로 묶어 고정해요.

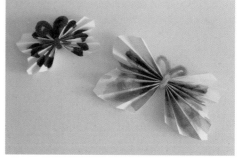

12. 데칼코마니 문양의 나비 완성!

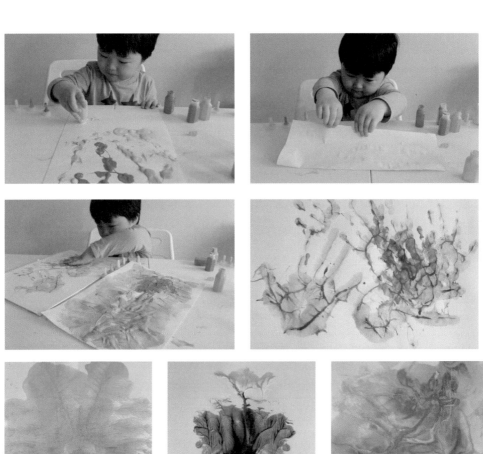

남은 물감으로 다양하게 데칼코마니 기법을 즐겨봐
요. 찍혀 나온 형상이 무엇을 닮았는지 이야기 나눠봐
요. 물감을 손에 찍어 손도장 놀이를 해보는 등, 다양한
방법으로 탐색하면 더욱 즐거운 놀이 시간이 될 거예요.

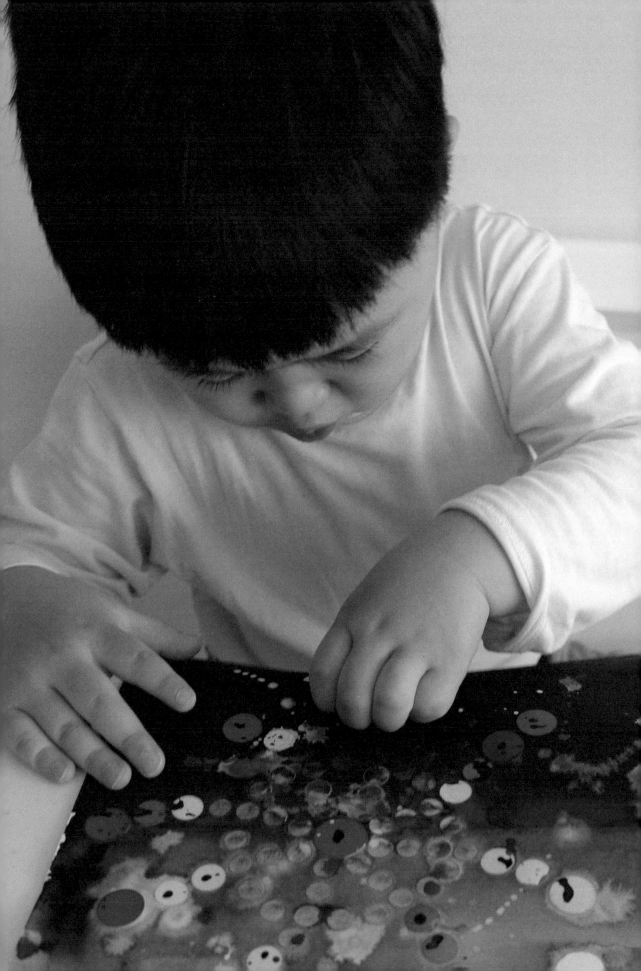

Part 2

소근육 발달을 위한 놀이

08 페이퍼 위빙

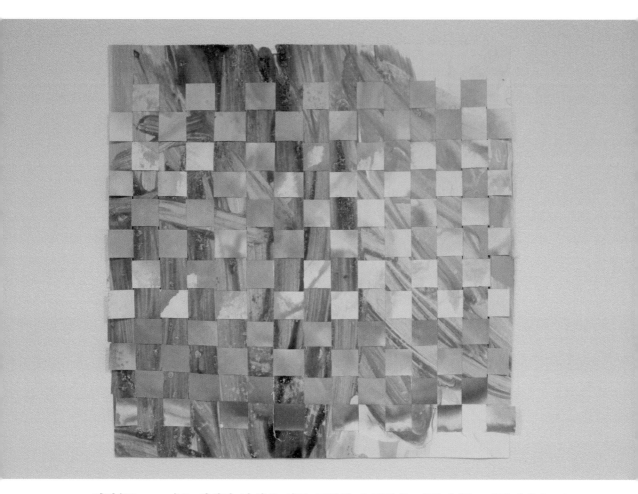

　위빙(Weaving)은 씨실과 날실을 서로 교차하여 직물을 만들어내는 기법이에요. 종이로 간단히 위빙의 원리를 배울 수 있는 놀이입니다. 가로, 세로 엮는 원리를 이해할 수 있고, 정교하고 반복적인 행위를 통해 소근육 발달을 꾀할 수 있어요. 끼우는 것 뿐만 아니라 빼는 것에도 집중해봐요. 다 끼워진 위빙을 한 줄 한 줄 빼고 더 이상 뺄 것이 없을 때 아이들은 성취감을 느낀다고 해요. 색상지도 좋지만 아이와 물감놀이하고 난 작품을 활용하면 훌륭한 인테리어 소품이 될 거예요.

준비물

　2가지 색상 색지 또는 아이 작품 2장, 칼, 자

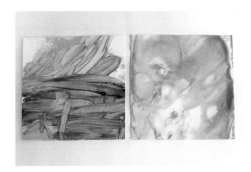

1. 서로 다른 색감의 아이 작품 2장을 골라 약 20×20cm의 정사각형으로 잘라줘요.

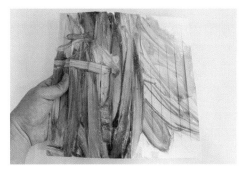

2. 한 장은 일정 간격으로 세로 방향 칼집을 내어줘요.

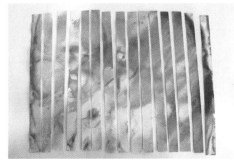

3. 나머지 1장은 일정 간격의 색띠로 잘라요.

4. 색띠를 한 줄씩 가로로 끼워요. 가능한 빈틈없이 쫀쫀하게 끼우는 것이 좋아요.

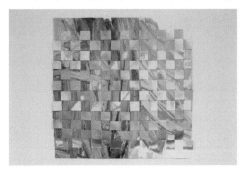

5. 완성된 모습이에요.

6. 다 끼운 색지를 한 줄씩 다시 빼봐요. 여러번 반복해서 놀이할 수 있어요.

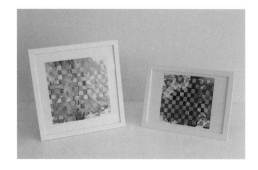

완성된 작품을 액자에 넣어 인테리어 소품으로 활용해봐요. 미술작품을 재활용하고 새로운 용도를 부여하는 의미 있는 과정이 될 거예요.

놀이와 함께 감상해봐요

작품 정보
검정 하양 노랑, 코튼과 실크,
1926/1965, © 2018 The Josef and
Anni Albers Foundation

애니 알버스 Anni Albers, 1899~1994

위빙 장인 텍스타일 디자이너인 애니 알버스는 독일 바이마르의 예술 종합학교 바우하우스(Bauhaus)의 주요 멤버였어요. 여성작가라는 이유로 역사적 평가에서 조금 미뤄졌던 예술가이지요.

나치의 영향으로 바우하우스를 떠나 미국으로 건너가 작품 활동을 펼치며 점점 유명세를 얻게 돼요. 뉴욕현대미술관(MoMA)에서 개인전을 가진 최초의 텍스타일 디자이너이기도 하지요. 위빙이라는 전통적인 공예를 현대적 감각으로 발전시키고 순수미술 대열에 올려놓은 업적이 높이 평가된답니다.

09 싹둑싹둑, 마음껏 오려봐!

　　형형색색의 색종이를 오리고 붙이고, 마음 가는 대로 느낌대로 자유롭게 표현해보는 콜라주 놀이에요. 아이가 무의식의 세계를 마음껏 분출할 수 있도록, 색상을 고르는 것부터 붙이는 것까지 모두 아이 주도하에 놀게 해주세요. 생각지 못한 멋진 작품이 탄생할 거예요.

준비물

　색종이(또는 색지), 가위, 풀, 버리는 박스

준비 TiP　종이 대신 박스를 잘라 활용하면 액자처럼 걸거나 세워두기 좋아요.

1. 여러 가지 색의 색지, 가위, 풀을 준비해요.

2. 박스를 잘라 도화지 대용으로 준비해요.

3. 색지를 자유롭게(스케치 없이) 잘라요. 색상도 모양도 아이 마음대로 선택하게 해주세요.

4. 다양하게 자른 색지를 판지 위에 늘어놓고 배열해봐요.

5. 잘린 종이를 관찰하며 모양, 색에 대해 이야기 나누어요.

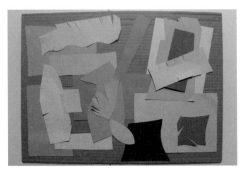

6. 자유롭게 구성하며 풀로 붙여 완성해요.

10 살랑살랑 종이 모빌 만들기

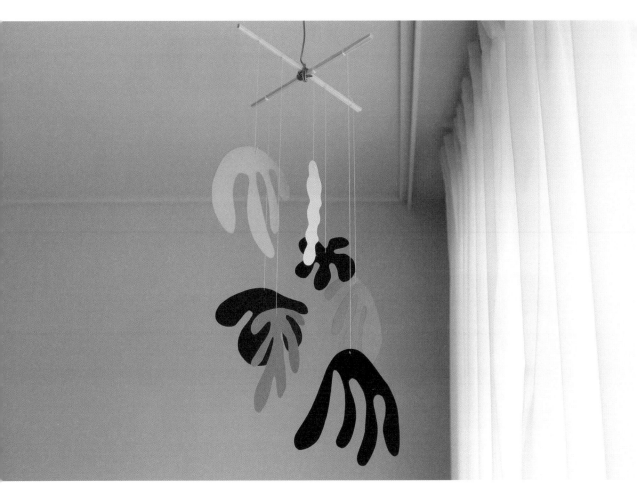

종이 콜라주로 가위질에 익숙해졌다면, 이제는 실생활에 사용할 수 있게 응용해볼 차례에요. 뒤에 소개하는 마티스의 작품을 먼저 감상하고 연상되는 모티브를 활용해 봐요. 정교하게 모양을 오리고 길이를 달리하여 실로 매달면 멋진 종이 모빌 탄생!

준비물

색지, 실, 나무젓가락, 공예용 철사, 가위

1. 마티스 작품을 감상한 후 연상되는 형상을 종이에 그려봐요.

2. 가위로 오려요. 연필 자국이 보이면 지우개로 지워주세요.

3. 윗부분에 칼집을 내어 실을 끼워주세요.

4. 반대쪽에서 매듭지어줘요.

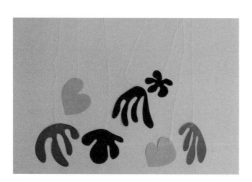

5. 여러 개를 만들어 준비해놓아요.

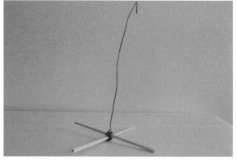

6. 나무젓가락을 십자 모양으로 교차한 후 공예용 철사로 고정해 주세요.

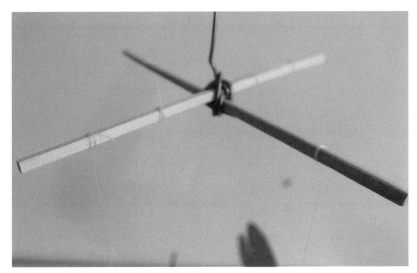

7. 5번의 모티브를 자유롭게 매달아 묶어줘요. 높낮이를 다르게 달아야 서로 엉키지 않아요.

8. 원하는 장소에 매달아요.

앙리 마티스 Henri Matisse, 1869~1954

"가위로 그리는 회화, 컷아웃"

프랑스 화가 앙리 마티스는 명료하면서도 강렬한 형태와 색채 표현으로 유명해요. 몸이 불편하여 더 이상 이젤 작업이 불가능해진 말년에 휠체어를 타고 색종이를 가위로 오리고 붙이는 컷아웃(Cut-Out) 작업에 열과 성을 다했어요.

작품 〈앵무새와 인어〉는 마치 한 다발의 꽃이 피어나는 듯 생동감이 느껴지는 컷아웃 작품이에요. 색채만으로도 에너지와 리듬을 만들어 낼 수 있다는 신념으로 작업한 마티스 컷아웃 작품 중 대표작이랍니다. 거동이 편치 않은 상황에서도 왕성한 활동을 하여 제2의 예술 인생을 살게 해준 그의 컷아웃 시리즈를 함께 감상해봐요.

작품 정보 왼쪽 위부터 시계방향
1. 코도마(The Codomas), 종이에 구아슈, 콜라주, 1943, 사진출처 moma.org
2. 달팽이. 종이에 구아슈, 콜라주, 1953, 사진출처 moma.org
3. 앵무새와 인어, 종이에 구아슈, 콜라주, 1952, 사진출처 moma.org

11 마스킹 테이프로 선 긋기

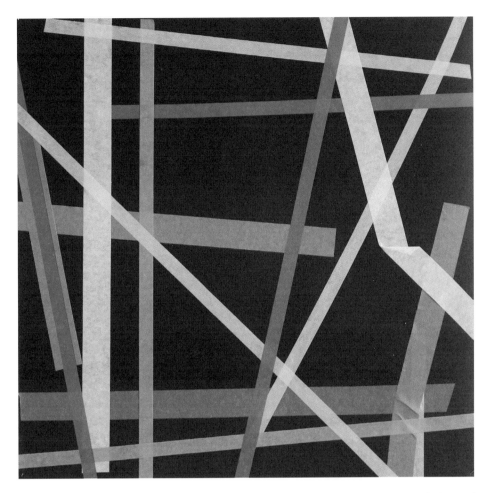

 도시를 구획하듯이 색 테이프를 교차하여 사각형 평면을 분해해보는 놀이에요. 색 선들이 교차되는 과정에서 예기치 못한 보색대비 효과를 느낄 수 있어요. 소근육은 물론 집중력 발달도 함께 꾀할 수 있는 놀이랍니다.

준비물

여러 가지 색과 두께의 마스킹 테이프, 검은 색지, 가위

준비 TiP p69 '거미를 잡아라!'는 마스킹 테이프를 공간에 구획하는 신체활동 놀이에요. 연계하여 활동해보세요.

1. 여러 색, 두께의 마스킹 테이프를 준비
해요.

2. 원하는 색을 골라 다양한 길이로 늘려봐요.

3. 가위로 잘라줘요. 가위 사용이 위험한 영
아들은 손으로 찢게 해주세요.

4. 색지 위에 자유롭게 구성해서 붙여봐요.

5. 테이프를 팽팽하게 잡고 늘이는 것만으
로도 아이들은 즐거워한답니다.

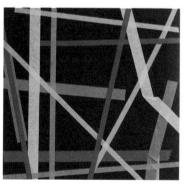

6. 완성된 모습이에요.

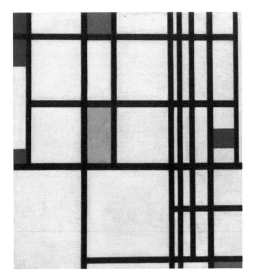

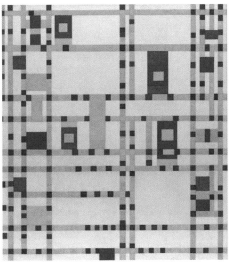

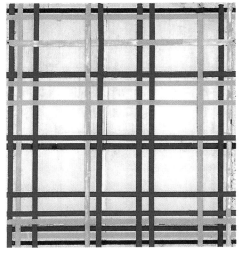

작품 정보　왼쪽 위부터 시계방향
1. 빨강 파랑 노랑의 구성, 캔버스에 유채,
 1937~42, 사진출처 moma.org
2. 브로드웨이 부기우기, 캔버스에 유채,
 1942~43, 사진출처 moma.org
3. 뉴욕 시 I (미완성), 캔버스에 유채,
 채색된 종이 테이프, 1941

피에트 몬드리안 Piet Mondrian, 1872~1944

네덜란드 태생의 화가로, 2차 세계대전 이후 뉴욕으로 이주하여 예술 활동을 펼쳤어요. 뉴욕으로의 이주는 작품에 주로 등장하던 특유의 검은 선을 삼원색 띠 형태로 대체시킨 터닝포인트가 되었죠.

재즈와 역동의 도시 뉴욕의 영향으로 검은 수직선과 수평선이 사라지고 노란 띠에 작은 색 면들이 스타카토처럼 생동감 있게 움직이는듯한 〈브로드웨이 부기우기〉 작품이 탄생했어요.

거대한 도시의 모습에 영감받은 뉴욕시 연작은 그의 대표 작품입니다. 뉴욕에서 종이테이프를 처음 접하고 여러 가지 색과 두께의 종이테이프를 캔버스에 이리저리 붙여가며 작품을 구성했다고 해요. 파란색은 수축, 노란색은 전진, 빨간색은 강렬함을 의미합니다. 선들이 만날 때 이루는 조화에 주목하며 감상해봐요.

12 툭툭 찍어 만드는 북극곰

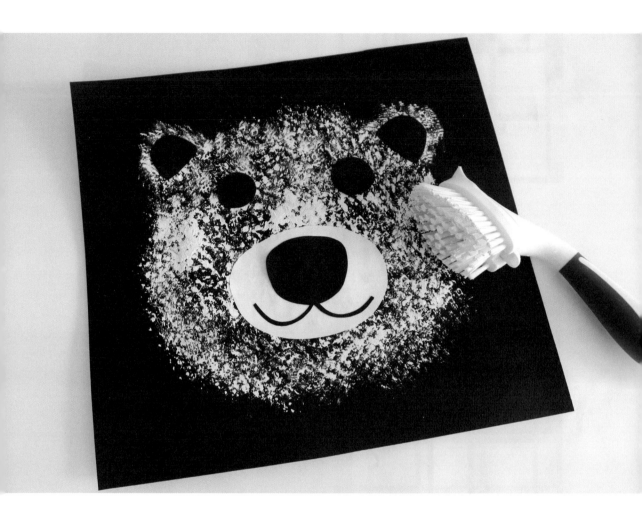

　　못 쓰는 칫솔이나 청소솔을 이용해서 흰곰의 털을 표현해봐요. 서로 다른 면적의 솔 2개를 번갈아 사용하며 신체조절 능력을 키울 수 있는 놀이예요. 솔에 흰색 물감을 묻혀 툭툭 찍어 바르기만 하면 흑백의 시각적 대조와 함께 멋진 곰 얼굴 완성!

준비물

　　검은 색지, 흰색 아크릴물감, 청소솔 또는 칫솔, 가위, 풀

1. 재료를 준비해요.

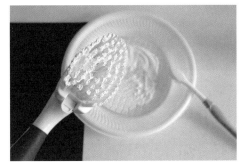

2. 청소솔에 물감을 찍어요.

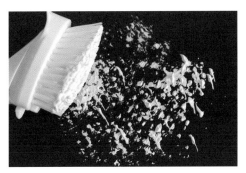

3. 물감 묻은 솔을 검은 색지에 찍어요. 물
 감이 찍힌 표면의 질감을 관찰해봐요,

4. 귀와 같은 작은 면적은 칫솔로 좀 더 섬
 세하게 찍어요.

5. 얼굴이 완성되었어요.

6. 검은 색지로 귀, 눈, 코를 꾸며줄게요.

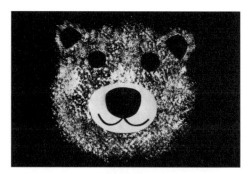

7. 코는 사진과 같이 흰색, 검은색 두 가지로 오려줘요.

8. 풀로 붙여 완성해 줘요.

더 재미있게 즐겨요

집에 있는 책을 활용하면 재밌는 독후활동이 가능해요. 놀이 전, 책에 나온 곰의 모습을 관찰하고 이야기 나눠봐요. 실사진이 나온 책, 일러스트로 표현한 책등 다양하게 접해본 후 눈, 코, 입의 생김새, 털의 표현 등을 개성 있게 표현해봐요.

13 카네이션 팝업카드 만들기

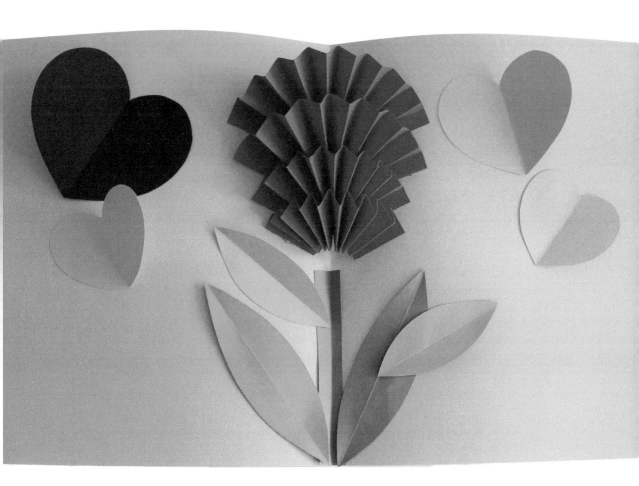

　　5월 가정의 달을 맞이하여 부모님, 선생님께 드릴 카네이션 카드를 직접 만들어봐요. 아코디언 접기 방식을 이용해서 간단하지만 예쁜 카네이션 팝업카드를 만들 수 있어요. 개성 있는 나만의 팝업카드는 아주 의미 있는 선물이 될 거예요.

준비물

색지, 칼, 가위, 자, 풀, 양면테이프

1. 재료를 준비해요.

2. 바탕이 될 색지를 30×20cm(가로×세로)로 자르고 반으로 접어요.

3. 꽃잎이 될 색지를 20×13cm로 자르고, 4, 3.5, 3, 2.5cm 간격으로 사진처럼 접어요.

4. 3번의 색지를 가로방향, 아코디언 모양으로 접어줘요. (최대한 촘촘히 접는 것이 좋아요.)

5. 3번에서 접었던 간격을 따라 가위로 자르고, 양 끝에 양면테이프를 붙여요.

6. 바탕 색지에 사진과 같이 부채꼴 모양으로 부착해요. (양 끝을 약간 사선으로 붙어야 예쁘게 펼쳐져요.)

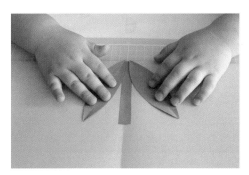

7. 다른 색지로 줄기와 이파리도 잘라 붙여
 주세요.

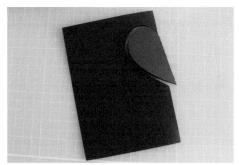

8. 사진과 같이 색지를 반으로 접은 후 배경
 을 꾸며줄 하트 모양을 잘라줘요.

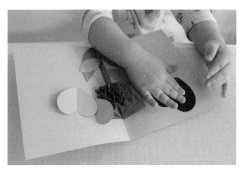

9. 하트를 여러 개 오린 후 자유롭게 배치하
 여 붙여줘요.

10. 카드를 펼치면 입체 카네이션이 차르
 르! 팝업카드가 완성되었어요.

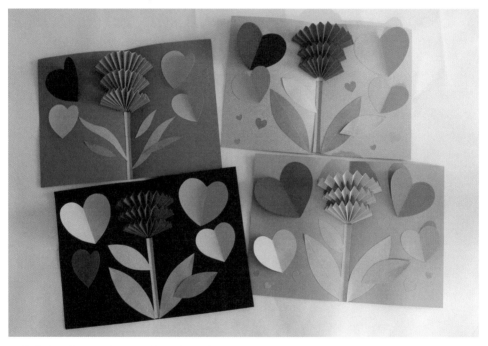

　다양한 색으로 카드를 만들어 고마운 분들께 선물해봐요. 카드 앞면은 가지고 있는 스티커 등을 활용해서 꾸며줘요. 봉투까지 마련한다면 더욱 완성도 있는 카드 선물이 될 거예요.

14 도트 스티커 불꽃놀이

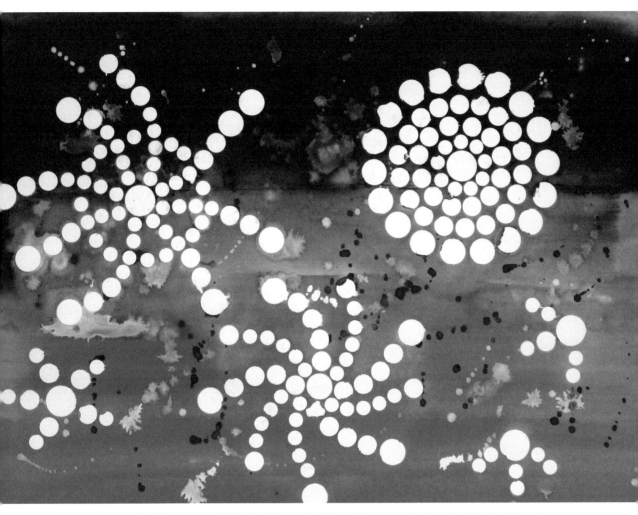

소근육 발달과 집중력 향상에 좋은 스티커 놀이에요. 스티커는 아이들이라면 누구나 좋아하는 놀잇감이죠. 도트 스티커로 불꽃놀이 모양을 만들어보고 배경을 칠한 후 떼어봐요. 스티커가 마스킹 테이프 역할을 하여 환상적인 불꽃놀이 밤하늘이 연출될 거예요.

준비물

흰 종이, 여러 사이즈의 도트 스티커, 수성 물감, 연필, 백붓, 얇은 붓, 종이 접시,
원을 그릴 수 있는 다양한 도구들

1. 재료를 준비해요.

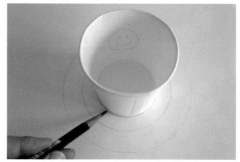

2. 스티커를 붙일 불꽃놀이 라인을 그려줘
 요.

3. 불꽃놀이 모양은 자유롭게 2~3개 그려
 주세요.

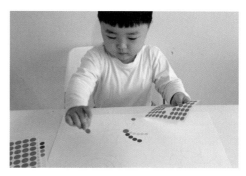

4. 라인을 따라 스티커를 붙여요.

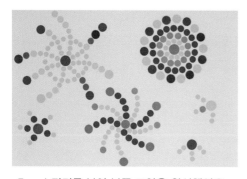

5. 스티커를 붙여 불꽃 모양을 완성했어요.

6. 채색 재료를 준비해요.

7. 종이 접시에 물감을 덜어줘요.

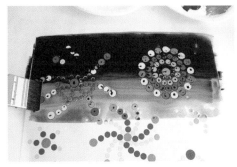

8. 백붓으로 그라데이션 효과가 나도록 밤 하늘을 칠해요.

9. 얇은 붓에 밝은 색 물감을 찍어 뿌려요.

10. 배경 채색이 끝난 모습이에요.

11. 물감이 다 마르면 스티커를 떼어내요.

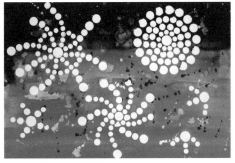

12. 스티커를 다 떼어내면 밤하늘의 불꽃놀이 완성!

Part 3

촉감 발달을 위한 놀이

15 바스락 바스락, 비닐에 찍은 그림

　손에 묻히지 않고도 촉감을 느낄 수 있는 물감놀이에요. 물감의 촉감에 소극적인 아이들에게 물감과 친해지는 입문용으로 해주기 좋아요. 캔버스(천), 비닐, 종이 등 각기 다른 세 가지 매체에 찍히는 물감의 흔적을 동시에 관찰할 수 있는 것도 이 놀이의 묘미랍니다. 자유롭게 물감을 짜고 섞고, 비닐을 덮어 꾹꾹 누르면 나도 멋진 추상화가!

준비물

아크릴물감, 캔버스(종이도 가능해요), 비닐

준비 TIP　아크릴물감은 빨리 굳는 특성이 있어, 두껍게 짜서 여러 겹 바르면 독특한 질감을 느낄 수 있어요.

1. 캔버스 위에 물감을 짜요.

2. 아이가 원하는 대로 자유롭게 짜게 해주세요.

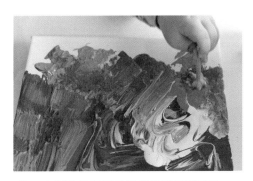

3. 스펀지 등의 도구를 활용해 문질러요.

4. 비닐을 덮어서 문질러봐요.

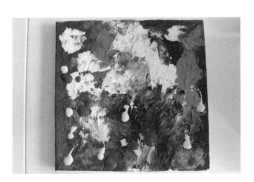

5. 비닐을 떼어낸 후 다시 물감을 짜고 비닐로 덮어 문지르기를 여러 번 반복할 수 있어요.

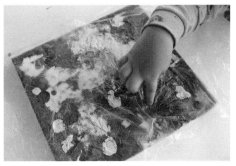

6. 손가락으로 꾹꾹 눌러보기도 하는 등 다양한 방법으로 물감 촉감을 느껴봐요.

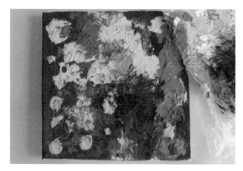

7. 비닐을 떼어내요.

8. 비닐에 물감이 섞여 예쁘게 찍혔어요.

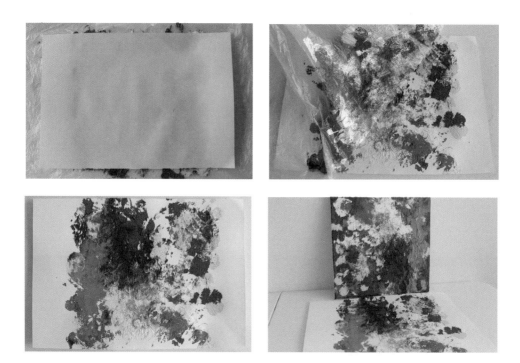

비닐에 흰 종이를 덮어 찍어내면 데칼코마니 효과를 줄 수 있어요. 종이에 비닐 질
감이 그대로 찍혀 나온 모습을 관찰해보는 것도 재미있답니다. 캔버스는 액자 없이도
벽에 바로 걸 수 있어 인테리어 소품으로도 훌륭해요.

16 알록달록 핑거페인팅 나무

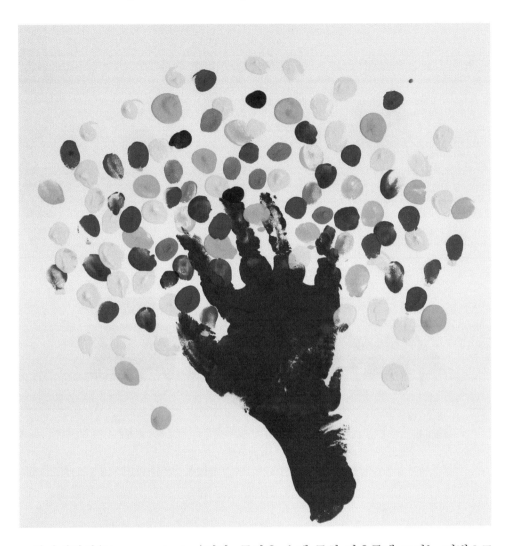

　핑거페인팅(Finger painting)이란, 물감을 손에 묻혀 자유롭게 그리는 기법으로 촉감과 손의 근육 발달을 도모할 수 있어요. 손가락이나 손바닥에 찍어 바르고 칠하고 비비며 물감의 질감을 오롯이 느껴봐요. 붓이나 다른 도구 없이 손으로도 훌륭한 그림이 완성될 수 있어요.

준비물

　흰 종이, 포스터물감 또는 수채물감, 붓, 종이 접시

준비 TiP　36개월 미만의 아이들은 영유아용 핑거 페인트 물감을 사용하는 것이 안전해요.

1. 종이 접시와 물감을 준비해요.

2. 손바닥으로 찍을 물감을 접시에 덜어요.

3. 손바닥을 물감에 비비며 촉감을 느껴봐요.

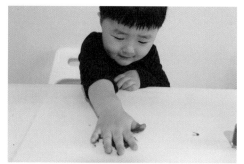

4. 종이에 꾹 찍어봐요.

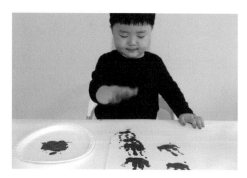

5. 자유롭게 두드리며 여러 번 찍어요.

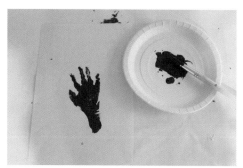

6. 나무 기둥 표현을 위해 손목까지 물감을
 바른 후 꾹 찍어요.

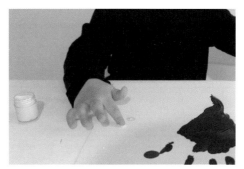

7. 이번에는 손가락에 색색의 물감을 묻혀요.

8. 종이에 툭툭 찍으며 나뭇잎을 표현해요.

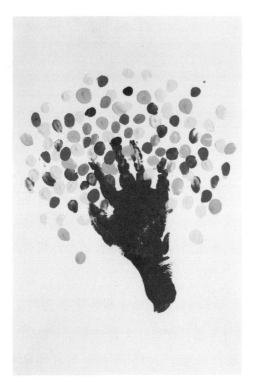

9. 완성작을 통해 손바닥으로는 좀 더 역동적으로 표현할 수 있고, 손가락으로는 보다 섬세하게 표현할 수 있음을 관찰하고 그 차이를 느껴봐요.

핑거페인팅, 왜 중요할까요?

핑거페인팅은 영아기부터 할 수 있는 오감 자극 활동 중 하나에요. 영유아기는 기본적으로 '더럽히려는 욕구'가 강한 시기에요. 벽에 낙서를 한다거나 쌀, 밀가루 등 다양한 재료를 어지르며 노는 것을 특히 좋아할 때이죠. 이 시기에 무조건 제지하기보다 허용이 가능한 공간에서 아이들의 욕구를 해소시켜줄 수 있는 핑거 페인트 활동을 함께해보세요. 긴장이나 불안감을 완화시키는 효과가 있어 예민한 기질의 아이들에게 더없이 좋은 놀이가 될 거예요.

물감뿐만 아니라 삶은 국수, 미역, 두부 등 부드러운 식재료를 활용할 수 있어요. 재료 준비가 번거롭다면 어린이용 버블 클렌저로 쉽고 간편하게 활동해봐도 좋아요. 손으로 만지고 주무르는 등 촉감을 느끼는 행위 자체를 즐기도록 하는 것이 핵심이랍니다.

17 바셀린 물감 그림

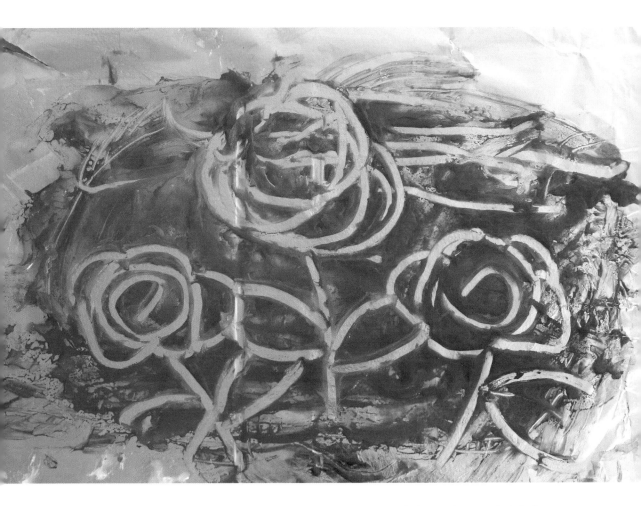

바셀린에 물감을 섞어 그려봄으로써 발상의 전환을 꾀할 수 있는 놀이입니다. 꾸덕꾸덕한 유화물감 질감을 느낄 수 있어, 유화를 접하기 어려운 어린아이들에게 좋은 경험이 될 거예요. 손으로 촉감을 느껴보거나, 면봉, 포크 등 다양한 도구로 긁어서 표현할 수 있어요.

준비물

바셀린, 쿠킹호일, 어린이용 수성물감, 면봉, 일회용 포크

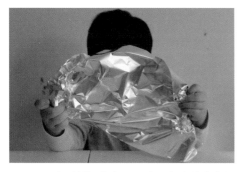

1. 쿠킹호일을 만지고 구겨보며 탐색해봐요.

2. 탐색이 끝나면 호일에 바셀린을 펴 발라요.

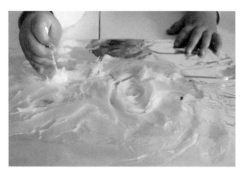

3. 손, 면봉 등으로 촉감을 느끼며 드로잉 해요.

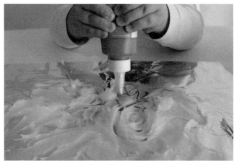

4. 바셀린 위에 적당량의 물감을 짜요.

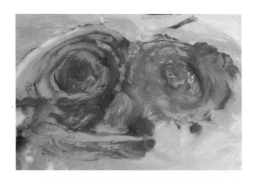

5. 바셀린과 물감이 섞이며 꾸덕꾸덕해지 는 질감을 관찰하고 손으로 촉감을 느껴 봐요.

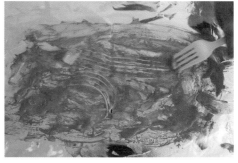

6. 포크 등의 도구를 활용해서 긁어서 표현 해봐요.

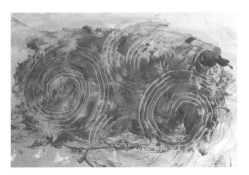

7. 직선, 곡선 등 다양하게 그려봐요.

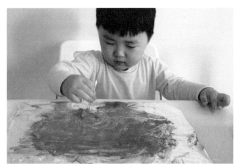

8. 이번에는 면봉으로 원하는 형상을 그려 봐요.

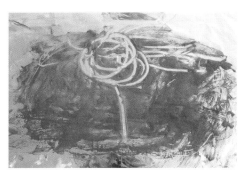

9. 꾹 눌러 그리면 더욱 선명한 형상을 구현 할 수 있어요.

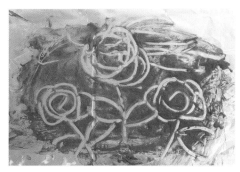

10. 아이가 그린 그림을 보며 어떤 모양이 연상되는지 이야기해봐요.

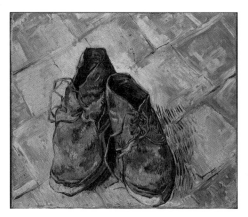
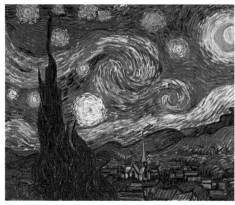

작품 정보 왼쪽 위부터 시계방향
1. 신발, 캔버스에 유채, 1888, 메트
로폴리탄미술관 소장
2. 별이 빛나는 밤에, 캔버스에 유채,
1889, MoMA 소장
3. 밀짚모자를 쓴 자화상(앞면: 감자
깎는 사람들), 캔버스에 유채, 1887,
메트로폴리탄미술관 소장

빈센트 반 고흐 Vincent van Gogh, 1853~1890

네덜란드 출생의 반 고흐는 후기 인상주의 대표 화가로 잘 알려져 있어요. 색의 대
조, 거침없는 붓 터치, 강렬한 표현으로 자신만의 세계를 구축해나갔어요.

대표작인 〈별이 빛나는 밤에〉는 생레미 정신병원에 입원했을 당시, 자신이 보았던
아름다운 밤하늘을 떠올리며 신비롭게 표현한 작품이에요. 회오리치는 듯한 터치를
감상하며 반 고흐처럼 표현해봐요.

18 수제 점토로 쿠키 만들기

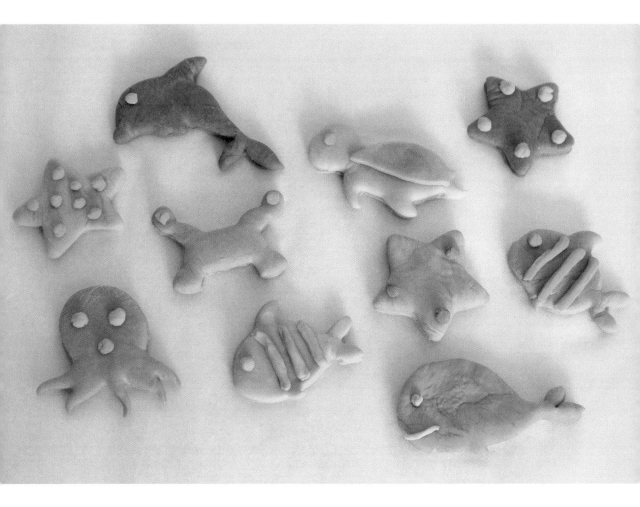

화학제품 냄새나는 인공 점토는 이제 그만! 입에 넣어도 안전한 재료로 엄마표 수제 점토를 만들어봐요. 촉감도 향도 기성제품과 비교할 수 없을 거예요. 식용색소와 밀가루만 있으면 뚝딱 만들 수 있으니 지금 바로 도전해보세요.

준비물

밀가루, 식용색소, 식용 오일, 소금, 물, 반죽 볼, 밀대, 도마, 쿠키 틀, 종이컵, 티스푼, 빈 그릇

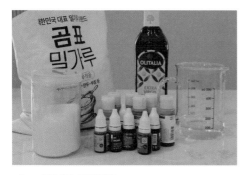

1. 재료를 준비해요.

2. 볼 또는 트레이에 종이컵 2컵 분량의 밀가루를 붓고 소금 1 티스푼을 넣어요.

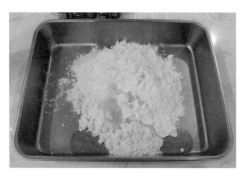

3. 식용 오일을 1 티스푼 넣어요. 오일을 넣으면 더욱 촉감 좋은 점토가 가능해요.

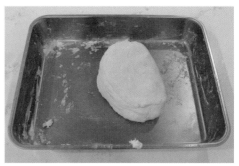

4. 물을 100~120ml를 넣고 잘 반죽해요.

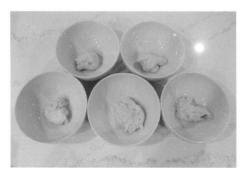

5. 반죽을 5덩어리로 나누어요.

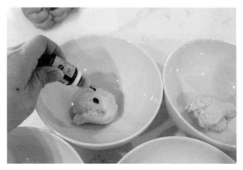

6. 식용색소를 3~4방울 떨어뜨려요.

7. 색이 잘 스미게 뭉쳐주세요.

8. 농도를 봐가며 색소를 더 첨가해 주세요.

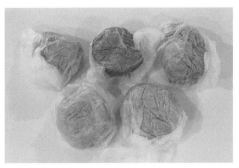

9. 색점토가 완성되었어요. (비닐에 싸두면 굳지 않고 오래 쓸 수 있어요.)

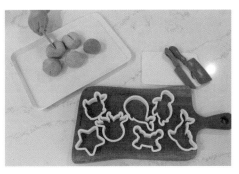

10. 도마, 밀대, 쿠키 틀, 칼 등을 준비해요.

11. 색점토를 다양하게 탐색해봐요.

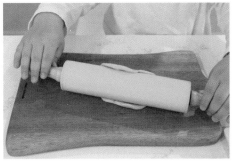

12. 적당한 크기로 떼어내 밀대로 밀어요.

13. 쿠키틀로 찍어내요.

14. 찍어낸 자투리 점토로 다양하게 놀아요.

15. 점토칼로 잘라서 더 세밀하게 꾸며요.

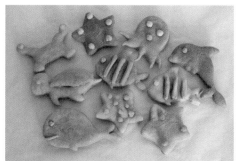

16. 완성된 모습이에요.

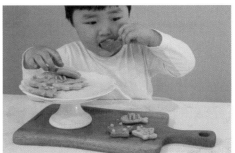

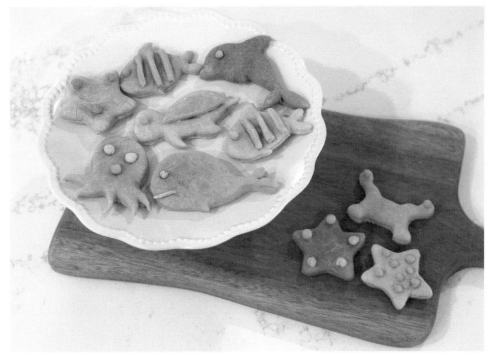

오븐에 구우면 먹을 수 있는 쿠키가 돼요. (180도에 10분가량 구워 주세요.)

쿠키 레시피로 만든 것이 아니라 달콤한 맛은 아니지만, 직접 만든 미술재료인 색반죽이 먹을 수 있는 안전한 재료라는 것을 일깨워주는 색다른 경험이 될 거예요.

91

19 종이 구겨 만든 낙엽 리스

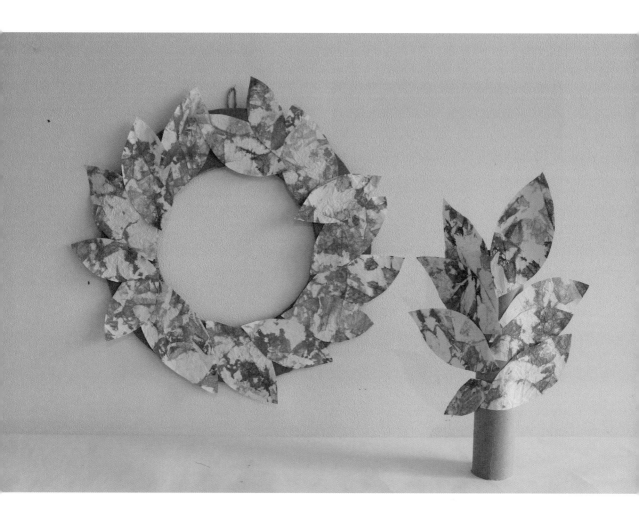

종이의 질감을 느껴볼 수 있는 놀이에요. 마른 종이와 물에 젖은 종이를 각각 구겨보고 촉감을 비교해봐요. 구겨진 종이에 물감을 칠한 후 펼치면 우연의 효과에 따라 멋진 패턴이 만들어져요. 구긴 자국이 마치 나뭇잎의 잎맥처럼 보이기도 해요. 낙엽 리스와 휴지심 나무 등 재활용품을 활용해 멋진 인테리어 소품까지 만들어봐요.

준비물

A4용지 여러 장, 고체 물감(또는 수채물감), 백붓, 작은 붓, 버리는 박스, 노끈, 투명 테이프, 풀, 가위, 휴지심

1. 재료를 준비해요.

2. 종이에 백붓으로 물을 발라요.

3. 젖은 종이를 구기며 질감을 느껴봐요.

4. 구겨진 종이에 붓으로 물감을 칠해요.

5. 되도록 흰 여백이 보이지 않도록 촘촘히 칠해주세요.

6. 다 칠한 후 종이를 펼쳐요.

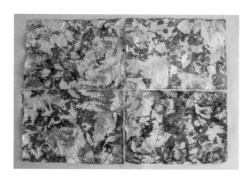

7. 다양한 색으로 여러 장 만들어요.

8. 다림판에 신문을 깔고, 종이 위에 신문을 한 장 또 덮은 후 다림질하여 바싹 말려요.

9. 버리는 박스를 도넛 모양으로 잘라요.

10. 종이를 나뭇잎 모양으로 오려요.

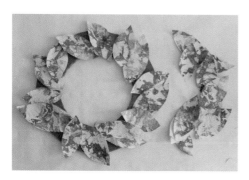

11. 여러 장 오려서 리스를 꾸미며 배치해요.

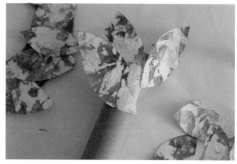

12. 휴지심에도 나뭇잎처럼 풀로 붙여줘요.

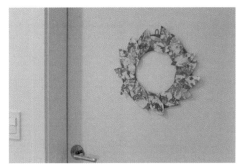

13. 노끈으로 고리를 만들어 투명 테이프로 붙여요.

14. 문에 걸어 장식해요.

놀이와 함께 감상해봐요

작품 정보
파랑과 초록의 동양 싱크로미, 린넨에 유채, 1918, 휘트니미술관 소장

라이트 스탠턴 맥도널드 Stanton Macdonald-Wright, 1890~1973

미국의 화가로 1913년 러셀(Morgan Russel, 1886~1953)과 함께 생크로미슴(Synchromisme) 회화 양식을 만들었어요.

'생크로미슴'이란 그리스어에서 유래한 말로 '색채와 함께'라는 뜻이에요. 화려한 색채와 기하학적 형태, 비구성적인 추상 형태, 자유롭게 흐르는 리드미컬한 움직임 등이 특징인 회화 양식이에요.

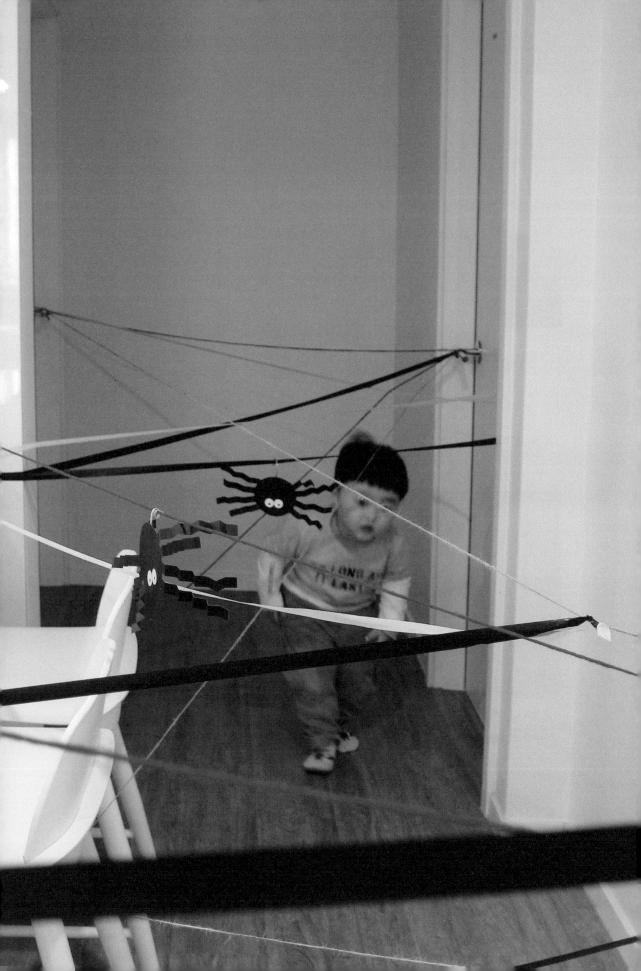

Part 4

신체발달을 돕는 놀이

20 거미를 잡아라!

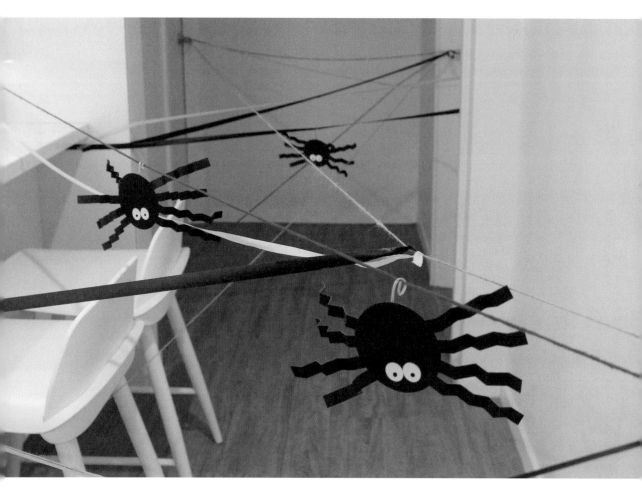

　　매일 똑같던 일상의 공간을 설치 미술관으로 탈바꿈해봐요. 설치미술 작품에 대해 감상해보고, 아이와 함께 익숙한 공간을 낯설게 바꾸는 작업을 해보세요. 색색의 질감이 다른 끈, 테이프 등으로 묶어서 공간을 가로질러 나눠봐요. 사방이 얽힌 모습이 마치 거미줄 같아요. 종이로 거미를 만들어 곳곳에 매달고 누가 먼저 잡나 시합도 해봐요. 더욱 역동적인 놀이를 즐길 수 있어요.

준비물

털실, 노끈, 마스킹 테이프, 가위, 풀, 검정 색지, 공예용 철사, 투명 테이프, 흰색 도트 스티커, 검은색 매직펜

1. 거미를 만들 재료를 준비해요.

2. 원 1개와 다리가 될 띠 8개를 잘라요.

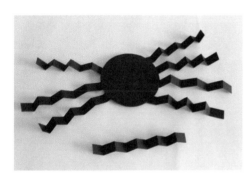

3. 아코디언 형태로 다리를 접어요.

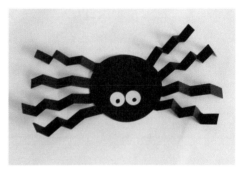

4. 풀로 다리를 붙이고, 도트 스티커와 펜으로 눈을 표현해요. 3개 정도 만들어주세요.

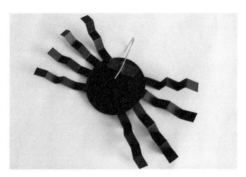

5. 뒷면은 실에 걸 수 있도록 공예 철사를 잘라 고리를 만들어 투명 테이프로 붙여요.

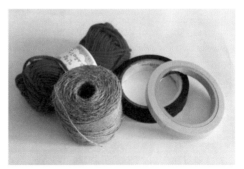

6. 거미줄이 될 재료(노끈, 털실, 마스킹 테이프 등)를 준비해요.

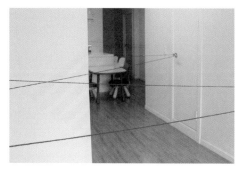

7. 집안 곳곳의 공간을 누비며 아이 마음대로 끈을 설치하도록 유도해 주세요.

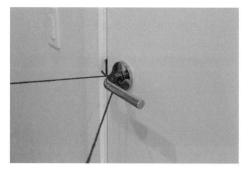

8. 묶는 작업은 엄마가 도와주세요. 손잡이와 가구 다리 등을 활용하시면 좋아요.

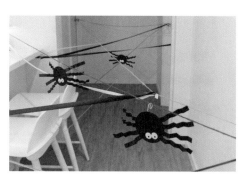

9. 다양하게 묶고 곳곳에 거미를 걸어줘요.

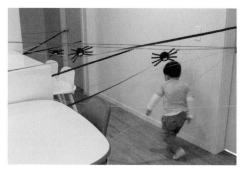

10. 설치작품 안으로 들어가듯 걸어봐요.

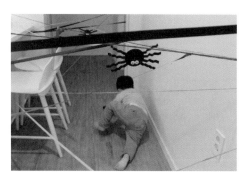

11. 애착 인형을 거미줄 안쪽에 던져놓고, 인형 구출하기 놀이도 해봐요.

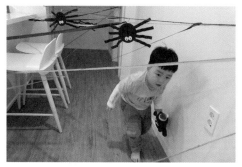

12. 평소 똑같이 거닐던 집안의 공간이 색다르게 느껴지는 재밌는 실내운동놀이가 될 거예요.

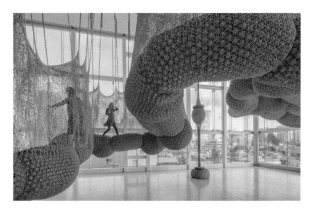

에르네스토 네토 Ernesto Neto, 1964~

　브라질의 설치예술가인 에르네스토 네토는 관객이 참여할 수 있는 대형 작업을 주로 선보이고 있어요. 반투명한 스타킹 재질이나 실, 천 등 직물 같은 소재를 주로 사용한답니다. 자연이나 사람 신체 등 생명체에서 볼 수 있는 형태들을 차용한 작품들이에요. 눈으로만 보는 것이 아닌, 만져볼 수 있고 직접 작품 안으로 들어가서 거닐고 놀고 쉴 수 있다는 점이 가장 큰 특징이에요. 일상에서 경험할 수 없는 상상의 세계를 재현한 듯하지만 관객이 참여했을 때 비로소 완성되는 관계성을 중요시하는 작품이랍니다.

작품 정보
좌) 광기는 삶의 일부, 혼합재료, 2012~2013, 사진출처 tanyabonakdargallery.com
우) 지구의 어린이들(일부), 혼합재료, 2019, 타냐 보닥다르 갤러리(Tanya Bonakdar Gallery)
　　설치 전경

21 빨대 불어 만든 몬스터 가족

빨대를 불어 물감이 흘러 번지는 효과에 주목해봐요. 우연의 효과에서 얻어지는 재미있는 형태로 몬스터를 표현해봐요. 빨대 한 개로 불어보고 두 개 겹쳐서도 불어보는 등 입김의 세기를 비교해보는 것도 흥미로울 거예요.

준비물

흰 종이, 정수 물, 식용색소, 플라스틱 통 또는 종이컵 여러 개, 스포이트, 빨대, 흰 도트 스티커, 검정 매직펜

준비 TiP 플라스틱 통과 스포이트 대신 버리는 약병에 물감을 풀고 떨어뜨려도 돼요. 수채물감도 사용 가능하지만, 아이들이 빨대로 물감을 마실 수 있으니 정수된 물과 식용색소 사용을 권장해요.

1. 플라스틱 통에 물을 붓고 색소를 3~4방울 떨어뜨려요. 원하는 색 여러 가지를 만들어요.

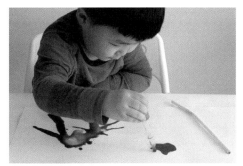

2. 스포이트로 종이 위에 색소 푼 물을 조금 떨어뜨려요.

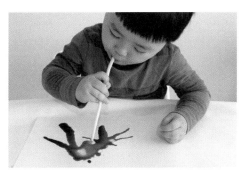

3. 빨대로 불어 물감을 흩뿌려요.

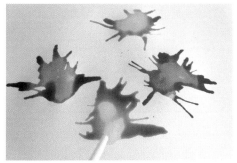

4. 여러 방향에서 불어주면 몬스터 얼굴처럼 재밌는 모양이 연출돼요.

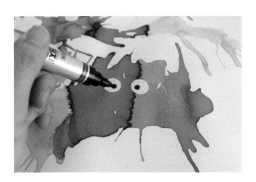

5. 도트 스티커와 매직으로 눈, 입을 그려요.

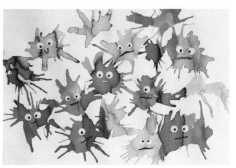

6. 완성된 모습이에요.

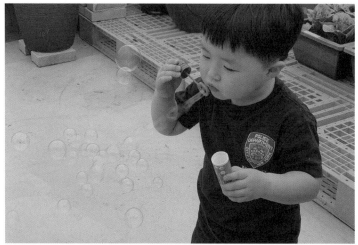

놀이를 통해 구강 근육 발달을 꾀해봐요.

비눗방울 불기, 촛불 불기, 민들레 씨 불기 이 놀이들의 공통점이 무엇일까요? 바로 구강 근육을 발달시키는 놀이라는 점이에요. 간혹 말이 늦게 터져 고민이라는 부모님들 사연을 듣게 되는데요, 말이 늦는 것을 단순히 언어, 인지적 면으로만 접근하면 안돼요. 36개월 이하의 영유아들은 구강 근육이 제대로 발달하지 않은 것이 언어 지연에 더 큰 영향을 끼칠 수 있어요. 구강 근육, 혀 근육을 발달시키기 위해서 위의 놀이들은 굉장히 많은 도움이 된답니다.

22 물감이 팡팡! 망치로 터트려요

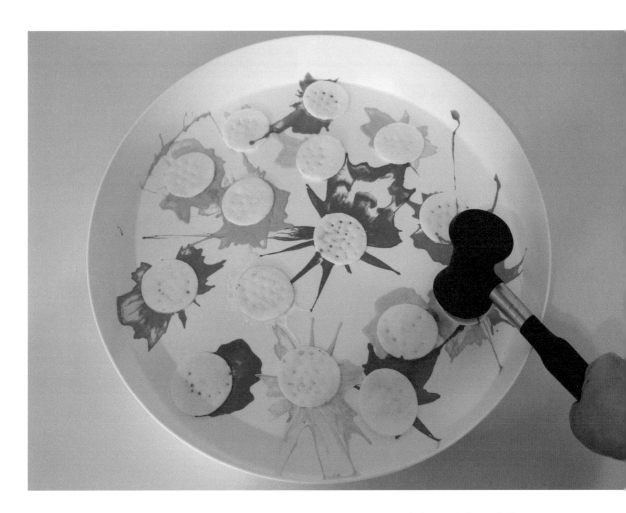

망치질은 팔과 어깨 힘을 기르는 대근육 발달에 좋은 놀이에요. 화장솜 밑에 숨은 물감을 망치로 터트려봐요. 물감이 퍼지는 모습에서 망치질의 세기에 따른 속도감을 느낄 수 있어요.

준비물

트레이 또는 흰 종이, 어린이용 수성물감, 고무 망치, 화장솜

준비 TiP　흰 종이에 할 경우는 바닥에 놀이매트나 비닐을 깔아주세요.

1. 화장솜, 물감, 망치, 트레이를 준비해요.

2. 일정한 간격으로 화장솜을 놓아요.

3. 화장솜 밑에 적당량의 물감을 짜요. 물감
에 물을 약간 섞어야 잘 퍼져요.

4. 다시 화장솜을 덮어요.

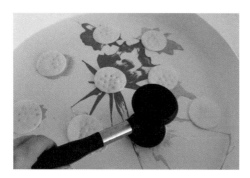

5. 망치로 하나씩 터트리며 무슨 색이 나오
는지 이야기해봐요.

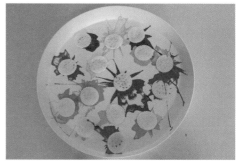

6. 물감이 터져 번진 모습을 관찰해봐요.

23 계란 껍질 깨트리기

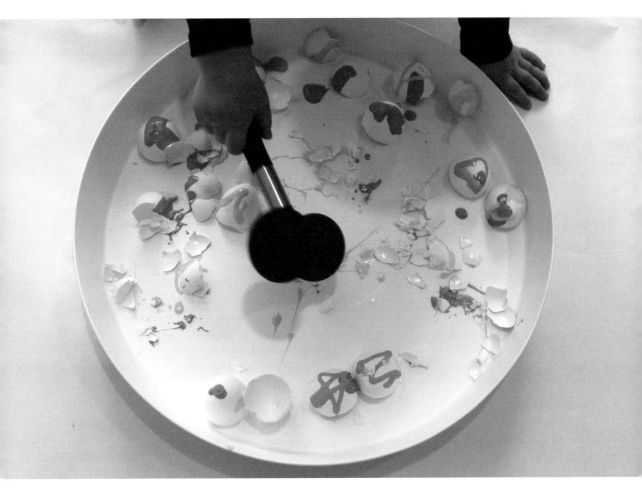

　　대근육 발달을 도모하는 망치질에 청각 자극을 더하는 놀이에요. 계란껍질 위에 색색의 소스를 뿌리듯 물감을 자유롭게 뿌리고 신나게 망치질해요. 껍질이 바사삭 깨지는 소리, 부서지는 질감을 함께 느껴봐요.

준비물

트레이, 계란 껍질 여러 개, 어린이용 수성물감, 고무망치

준비 TiP　　계란 껍질의 깨진 단면이 날카로우므로 영아들이 손으로 만지지 않도록 주의해 주세요.

1. 깨끗이 씻어 모아놓은 계란 껍질을 트레이에 적당한 간격으로 배치해요.

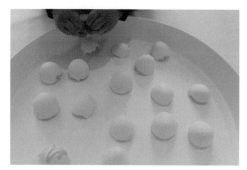

2. 껍질 위에 물감을 짜주세요.

3. 토핑 하듯 다양한 색을 짜서 그려요.

4. 물감 토핑이 완성되었어요.

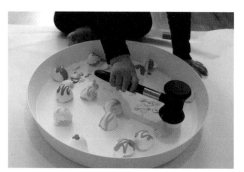

5. 망치로 하나씩 톡톡 깨트려요.

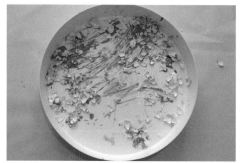

6. 신나게 깨트리고 비비는 등 자유롭게 표현해요.

24 슈팅 페인팅

물총, 분무기 등의 도구를 활용해서 그림을 그려봐요. 손 전체의 근육을 집중적으로 쓰는 놀이로 소근육, 대근육 발달에 도움이 돼요. 도구마다 다른 굵기와 모양으로 뿜어져 나오는 물줄기의 모습을 관찰할 수 있어요.

준비물

흰 종이, 포스터물감(수성물감은 모두 가능해요), 분무기 또는 물총, 플라스틱 통, 색지 또는 신문, 가위 풀, 글루건

1. 재료를 준비해요.

2. 색지를 꽃잎과 줄기 모양으로 잘라요.

3. 꽃잎을 입체감 있게 접어 글루건으로 부착해요. 잎은 풀로 붙여요.

4. 버리는 신문으로 원하는 형상을 오려 붙여도 좋아요.

5. 플라스틱 통에 물감과 물을 섞어요. 비오는 풍경 표현을 위해 푸른색 계열로 준비했어요.

6. 비가 내리듯 분무기로 물감을 뿌려줘요.

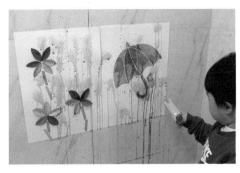

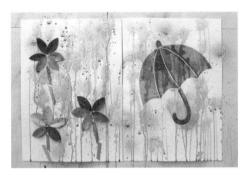

7. 분무기와 물총의 다른 느낌을 관찰하며 뿌려줘요.

8. 완성된 모습이에요.

놀이와 함께 감상해봐요

니키 드 생팔 Niki de Saint-Phalle, 1930~2002

프랑스의 조각가인 그녀는 1961년 슈팅 페인팅 (Shooting painting)으로 유명세를 얻었어요.

전시장에서 관객에게 총을 주고 캔버스 위에 매단 물감 주머니를 쏘게 하여 무작위적인 추상화를 연출 하는 슈팅 페인팅 작업을 하였어요. 사실 이 작업은 어린 시절 아버지에게 받은 상처를 치유하기 위한 수단이었어요. 그렇게 자신의 큰 아픔을 표출하고, 그것을 나중에는 긍정적인 에너지로 바꾸며 밝고 활 기찬 색채 위주의 조각 작품을 많이 선보였답니다.

작품 정보
총기난사 사건 미국 대사관, 혼합재료, 1961, MoMA 소장

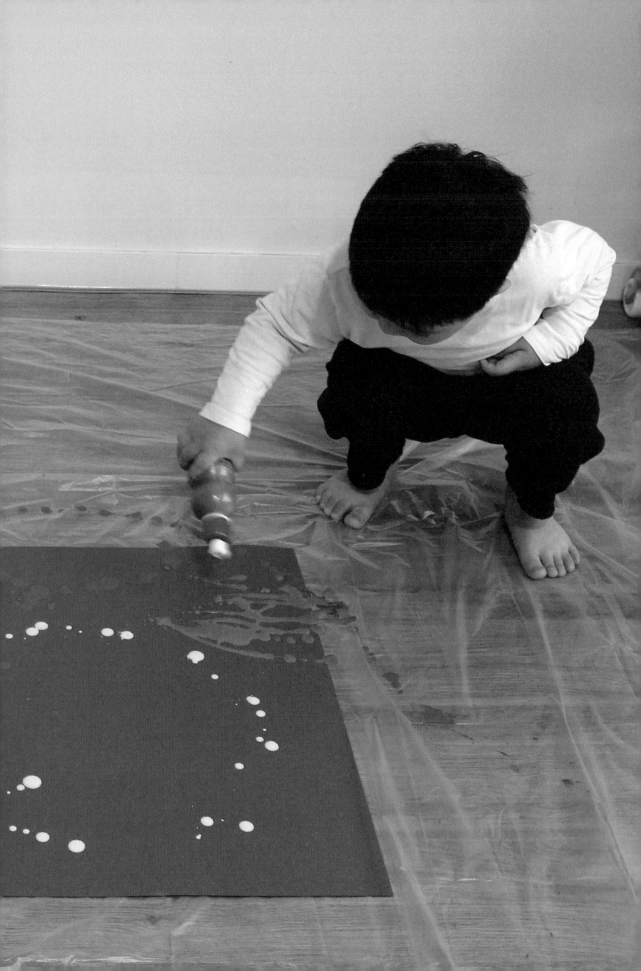

Part 5

과정 자체로 작품이 되는 놀이

25 레인보우 롤러

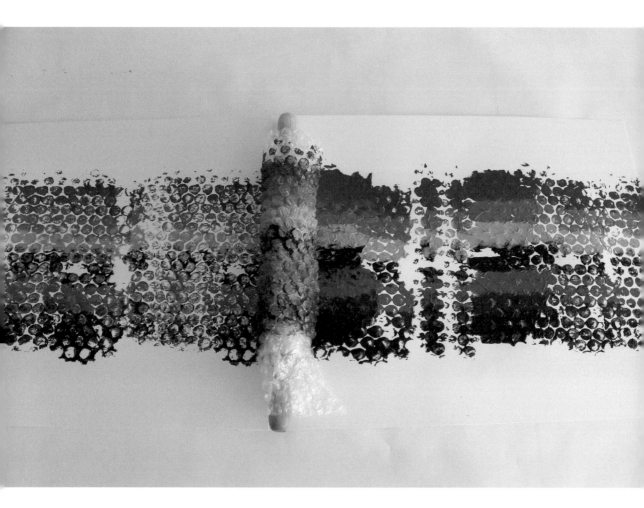

　밀대에 랩을 감아 밀며 물감의 흔적을 관찰해봐요. 빨주노초파남보 색을 짜고 밀면
무지개가 짠! 쿠킹랩, 버블랩 두 가지를 번갈아 놀이하며 종이에 찍히는 질감과 촉감
의 차이를 느껴봐요.

준비물

　밀대, 쿠킹랩, 버블랩, 아크릴물감, 흰 도화지 2장

준비 TiP　수성물감보다 아크릴물감이 선명하게 잘 찍혀요.

1. 쿠킹랩, 버블랩, 밀대, 물감, 종이를 준비해요.

2. 밀대에 먼저 쿠킹랩을 감아줘요.

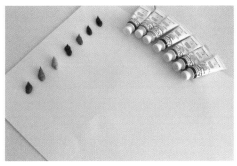

3. 무지개색 순서로 물감을 짜줘요. 밀대 길이에 맞추어 간격을 조절해서 짜주세요.

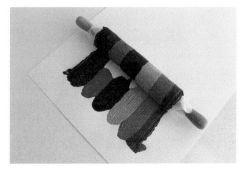

4. 밀대로 쭉 밀어줘요.

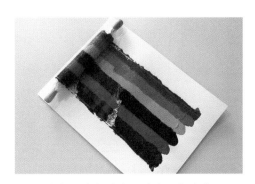

5. 밀대로 밀어 생긴 무지개 모습이에요.

6. 이번에는 밀대에 버블랩을 감아요.

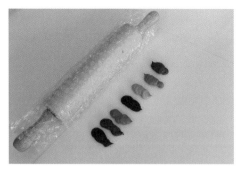

7. 다른 종이에 같은 방법으로 물감을 짜줘요.

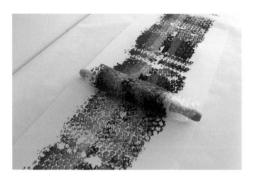

8. 버블랩 질감이 잘 보이도록 밀어주세요.

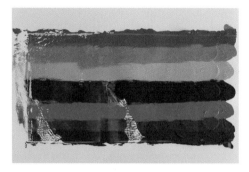

9. 완성된 모습이에요.

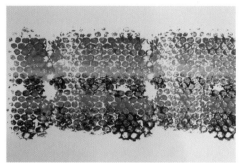

10. 일반랩과 버블랩의 질감 차이를 느껴
봐요.

놀이와 함께 감상해봐요

작품 정보
무지개 깃발, 나일론, 1978,
MoMA 소장

길버트 베이커 Gilbert Baker, 1951~2017

미국의 예술가이며 동성애 인권운동가인 그는 1978년 무지개 깃발을 처음 디자인했어요. 무지개는 성소수자(LGBT)에 대한 자유를 뜻해요. 다양성과 수용을 표현한다는 점에서 무지개가 떠올랐다는 그는 '우리는 모든 종류의 색이며 우리의 성별, 인종, 취향도 모든 종류의 색'이라는 점에서 무지개를 택했다고 해요.

"우리의 기쁨과 아름다움, 힘을 표현할
무언가가 필요했고 그건 무지개였다."
– 길버트 베이커

26 밀가루 물감으로 뿌려 그리는 그림

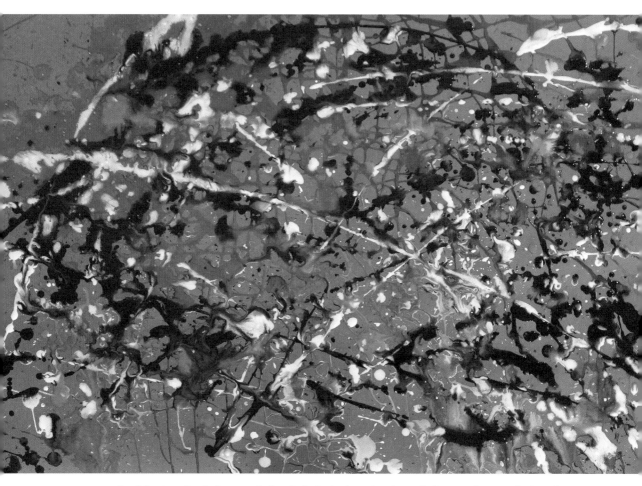

꼬마 잭슨폴록이 되어보는 시간! 간단하게 만들 수 있는 밀가루 물감으로 환경오염 걱정 털고 마음껏 뿌려봐요. 물감이 뿌리고 지나간 자리가 모두 예술작품의 일부가 된답니다. 역동적으로 분출하는 과정에서 생각지 못한 멋진 결과물이 나올 거예요.

준비물

밀가루, 물, 수채물감, 일회용 스푼, 일회용 접시, 종이컵, 2절 색지, 어린이 음료 페트병 5개

준비 TiP 어린이 주스 페트병은 주입구 부분에 작은 구멍이 있어 따로 구멍을 내지 않아도 뿌리기 놀이에 사용하기 좋아요. 주스 병을 구하기 어렵다면 작은 생수 페트병 뚜껑에 구멍을 뚫어 사용해 주세요.

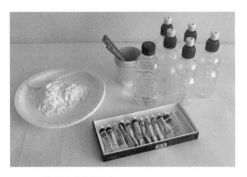

1. 재료를 준비해요.

2. 종이컵에 밀가루 2스푼을 넣어요.

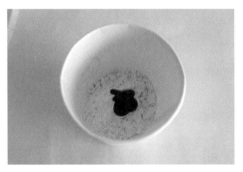

3. 물감을 소량 짜 넣어요.

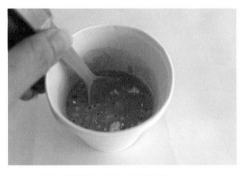

4. 물을 적당량 넣고 잘 섞어줘요.

5. 5가지 색을 만들어요. 물의 양에 따라 점도가 달라져요. 너무 되면 잘 안 뿌려질 수 있으니 물을 조금씩 추가해가며 점도를 봐주세요.

6. 다 먹고 난 주스 병에 물감을 담아요. (사진은 종이컵 2컵 분량이에요.)

7. 바닥에 비닐을 깔고, 종이를 세팅해요.

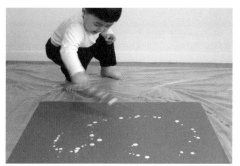

8. 주스 병의 물감을 부려줘요.

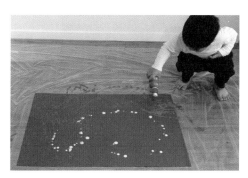

9. 흔들고 뿌리고, 마음껏 분출해봐요.

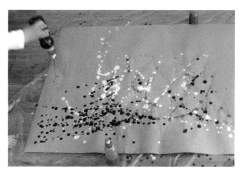

10. 5가지 색을 번갈아가며 골고루 부려요.

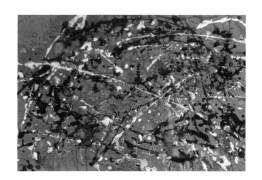

11. 흘리고 뿌리는 기법으로 완성!

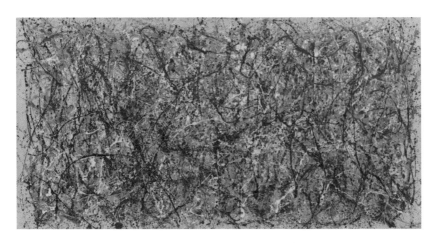

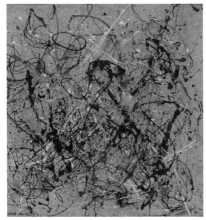
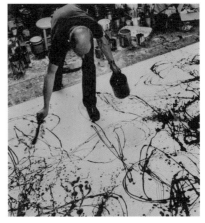

잭슨 폴록 Jackson Pollock, 1912~1956

잭슨 폴록은 미국 추상표현주의의 대표 화가에요. 커다란 크기의 작품을 제작하기 위해 넓은 공간의 바닥에 캔버스를 내려놓고 작업했어요. 그는 캔버스 위에 물감을 뿌리고 흘리는 드리핑 기법(dripping)으로 주로 작품을 제작했어요. 바닥에 캔버스를 놓고 물감을 붓거나 흘리는 방식이죠. 그의 작품은 물감들이 마치 실타래가 얽힌 듯 춤추는 모습으로 역동적인 느낌을 자아내요.

작품 정보　　위부터 시계 방향
1. 하나(넘버 31), 캔버스에 에나멜, 유채, 1950, 사진출처 moma.org
2. 한스 나무스(Hans Namuth)가 찍은 작업 중인 잭슨 폴록, 젤라틴 실버 프린트, 사진출처 pamm.org
3. 넘버 18, 메이소나이트에 에나멜, 유채, 1950, 사진출처 guggenheim.org

27 스푼으로 흘려 그린 그림

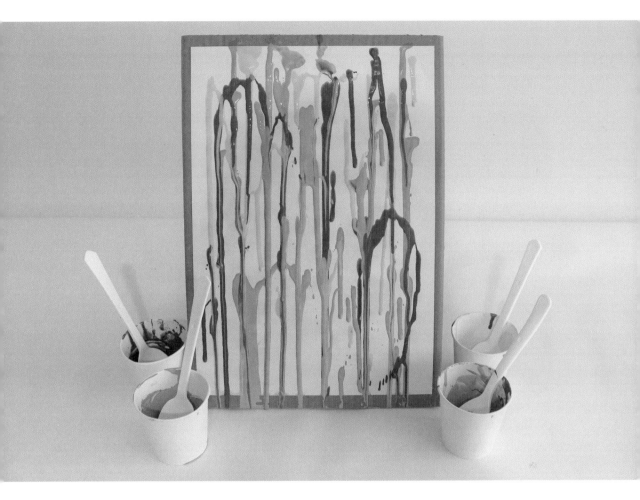

앞에서 살펴본 잭슨 폴록의 드리핑 기법을 좀 더 정교하게 응용해서 놀이해봐요. 붓을 사용하지 않고 종이 위에 스푼으로 물감을 흘리거나 부어요. 물감의 농도에 따라 흘러내리는 속도의 차이를 느껴봐요. 물감이 흘러 지나간 자국이 고스란히 작품의 결과물로 남는답니다. 꼬마 추상 화가가 되었다고 상상하며 자유롭게 물감을 붓고 흘려서 마음껏 표현해봐요.

준비물

버리는 박스, 흰 종이, 종이컵 4개, 일회용 스푼 4개, 물에 희석한 아크릴물감

1. 종이의 지지대가 될 박스를 준비해요.

2. 세울 수 있도록 사진과 같이 잘라 접어요.

3. 밑면을 박스테이프로 붙여 고정해요.

4. 지지대 위에 흰 종이를 양쪽으로 붙여요.

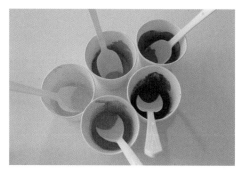

5. 종이컵에 물감과 물을 약 2:1 비율로 넣고 잘 섞어줘요. 색상별로 농도를 다르게 해도 좋아요.

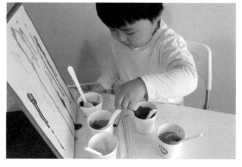

6. 원하는 색의 물감을 스푼으로 떠요.

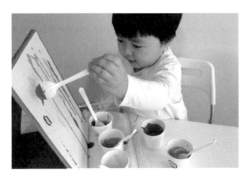

7. 종이 위에 떨어뜨려 흘려요.

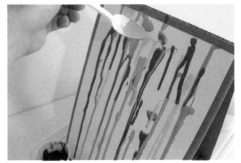

8. 물감이 흐르는 모습을 관찰하며 자유롭게 흘리고 붓고 튀겨줘요.

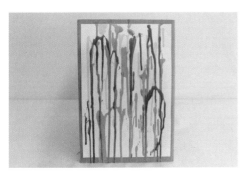

9. 완성된 모습을 보며 떠오르는 형상을 이야기해봐요.
 (식물 줄기 같은 모습이에요.)

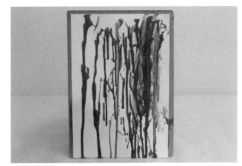

10. 한쪽은 엄마, 한쪽이 아이가 각각 제작하고 서로의 작품에 대해 이야기해봐요.

28 씽씽 쌩쌩 자동차가 달려요

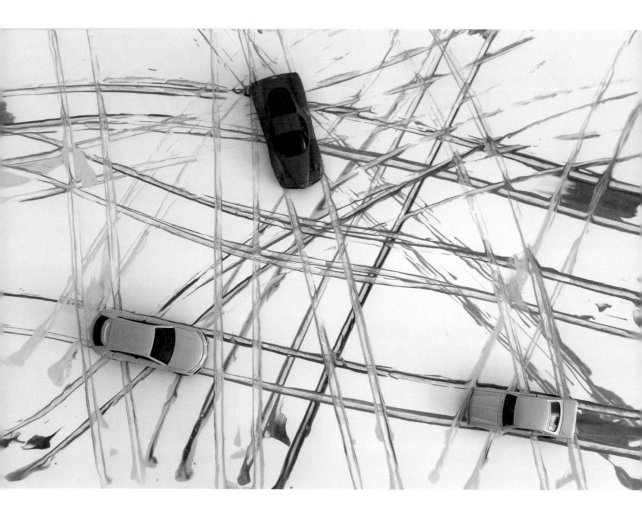

자동차 바퀴에 물감을 묻혀 신나게 굴려줘요. 눈에 보이지 않는 '움직임'과 '속도
감'을 시각적으로 표현할 수 있어요. 바퀴가 데굴데굴 굴러가는 원리, 자동차가 쌩쌩
달리는 원리를 익히는 유익한 놀이가 될 거예요.

> **준비물**

어린이용 수성물감, 넓은 접시 여러 개, 장난감 자동차 여러 개, 흰 종이

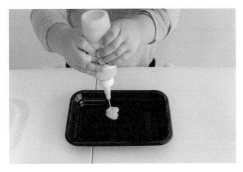

1. 넓은 접시에 원하는 색의 물감을 짜요.

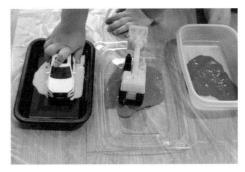

2. 자동차 바퀴에 물감을 충분히 묻혀요.

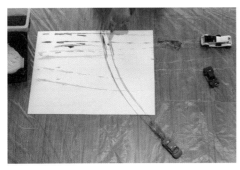

3. 종이 위에 바퀴를 굴려 물감의 흔적을 관찰해요.

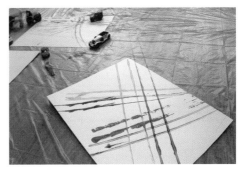

4. 직선, 곡선, 느리게, 빠르게 등 다양하게 굴려봐요.

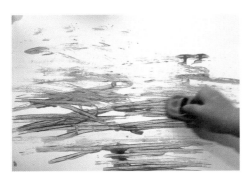

5. 굴리기, 문지르기 등 다양한 방법으로 바퀴의 흔적을 관찰할 수 있어요.

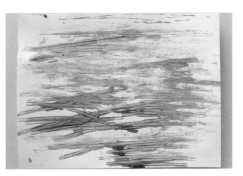

6. 완성된 모습이에요.

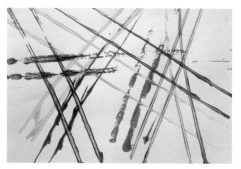

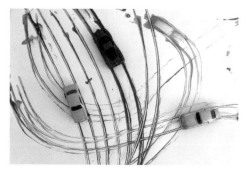

7. 바퀴의 굵기나 모양에 따라 다른 흔적을 관찰할 수 있어요.

8. 물감의 흔적을 도로 삼아 또 다른 자동차 놀이로 확장할 수 있어요.

더 재미있게 즐겨요

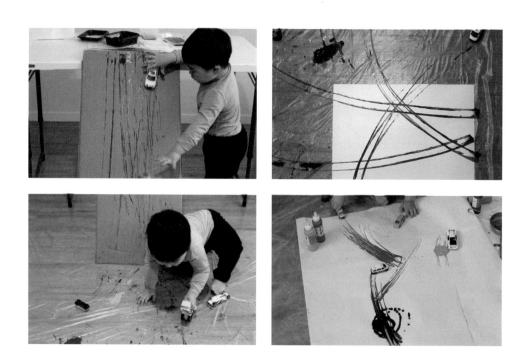

　　경사진 종이 위에 자동차를 굴리면, 속도감을 극대화할 수 있어요. 이때 버리는 박스를 잘라서 활용하면 좋아요. 바닥에 비닐이나 종이(전지)를 넓게 깔면 보다 확장된 범위의 움직임을 시각화할 수 있답니다.

29 스퀴즈로 그린 그림

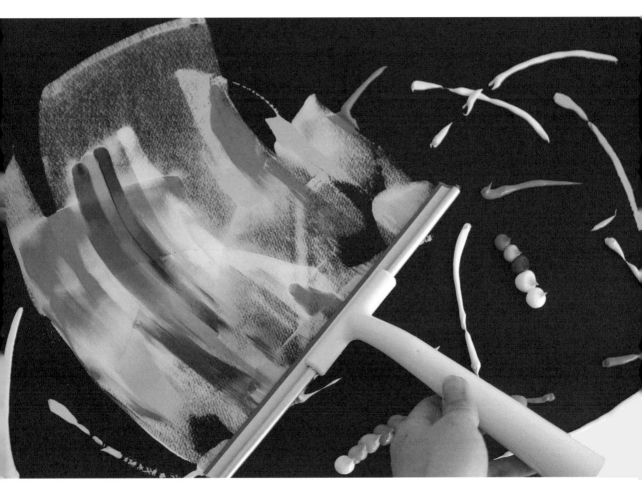

스퀴즈 하나만으로 멋진 물감의 표현을 만끽할 수 있는 놀이에요. 스퀴즈가 없다면 박스를 잘라 활용해도 좋아요. 춤추는 선율처럼 자유롭게 물감을 짜고 슥슥 문질러주세요. 색이 섞이는 오묘하고 환상적인 과정을 관찰할 수 있답니다.

준비물

스퀴즈, 아크릴물감, 종이

준비 TIP　수성물감도 가능하지만, 아크릴물감이 발색이 좋고 빨리 건조되어 추천해요.

1. 종이 위에 물감을 똑똑 짜 올려요.

2. 적당히 촘촘한 간격으로 자유롭게 짜요.

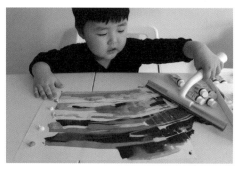

3. 스퀴즈로 쓱쓱 밀어줘요.

4. 완성된 모습이에요.

5. 이번에는 검은색 종이 위에 해봐요. 춤추는 선율처럼 더욱 자유롭게 표현해봐요.

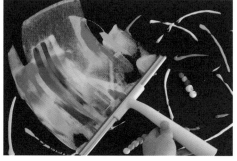

6. 스퀴즈로 밀어줘요.

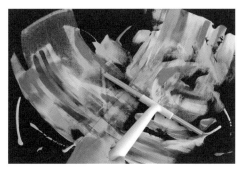

7. 여러 방향으로 자유롭게 밀어주세요.

8. 완성된 모습이에요.

더 재미있게 즐겨요

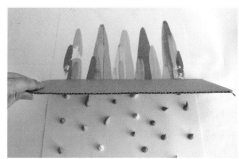

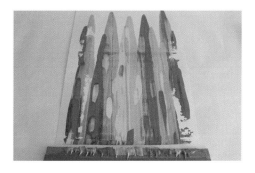

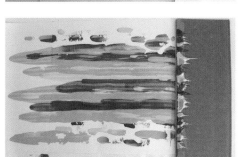

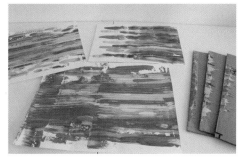

스퀴즈가 없다면 버리는 박스를 활용할 수 있어요. 박스를 종이 너비만큼 잘라서 스퀴즈 대용으로 사용해봐요. 물감이 섞이며 나타나는 다양한 색과 형상을 관찰해봐요.

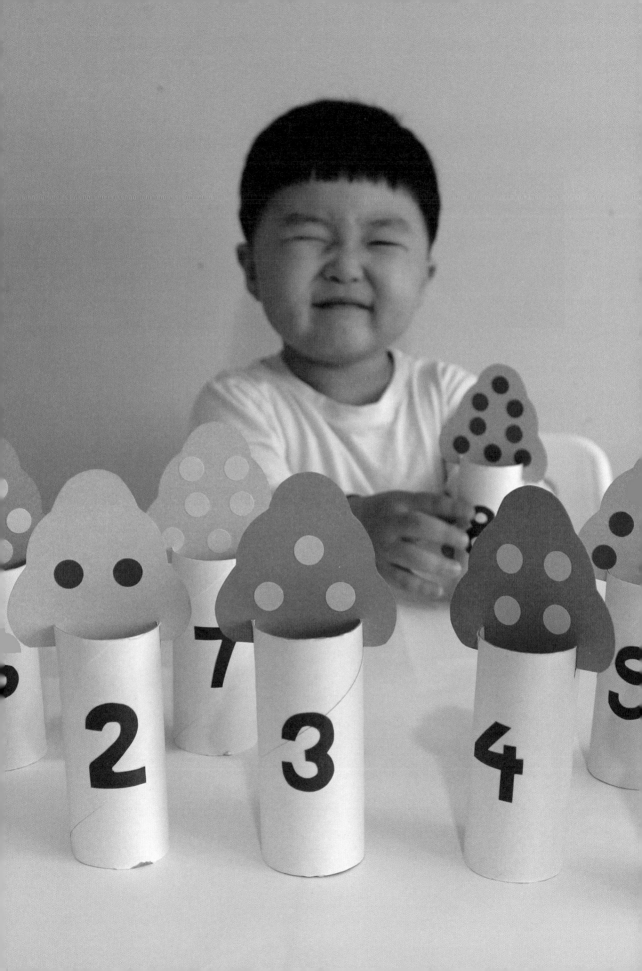

Part 6

인지발달을 위한 놀이

30 석양 지는 사파리 그림자

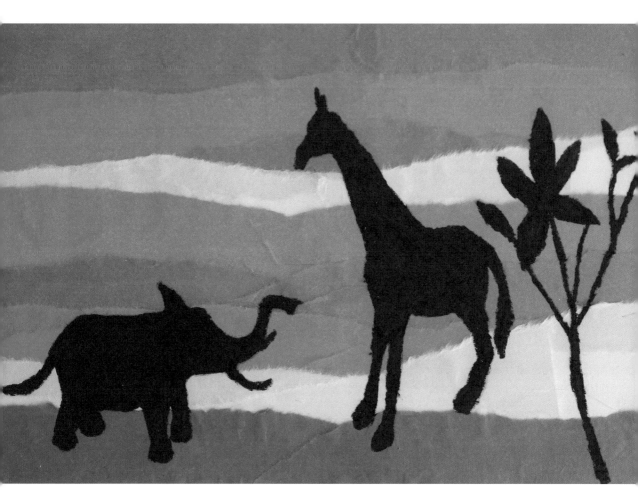

　석양이 지는 풍경을 종이 콜라주로 표현해보고, 동물, 공룡 등의 피규어를 활용해서 그림자 따라 그리기를 해봐요. 시간에 따라 그림자 길이가 달라지는 것을 관찰해보고 선으로 따라 그린 후 색을 칠해봐요. 나뭇가지 등 주변 자연물이나 여러 놀잇감을 함께 활용하면 더욱 풍성한 놀이가 된답니다.

준비물

여러 색의 종이(한지같이 잘 찢어지는 재질이 좋아요), 풀, 연필, 검은색 크레파스, 동물 피규어

1. 콜라주 할 재료를 준비해요.

2. 석양 지는 배경 표현을 위해 찢어줄 거에요.

3. 자유롭게 여러 모양으로 찢어봐요. 종이 찢기는 아이들의 욕구 해소에 좋아요.

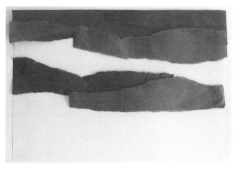

4. 찢은 종이를 층층이 겹쳐요.

5. 풀로 붙여줘요.

6. 배경이 완성되었어요.

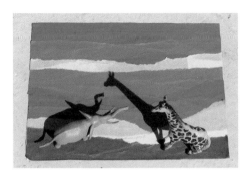

7. 그림자가 길어질 무렵인 3~4시경, 동물 피규어를 종이에 올려 그림자 모양을 관찰해요.

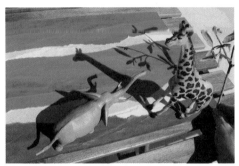

8. 나뭇가지 등 주변 자연물도 함께 활용해 봐요.

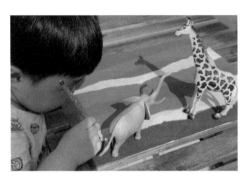

9. 그림자를 따라 그려요.

10. 라인 스케치가 끝났어요.

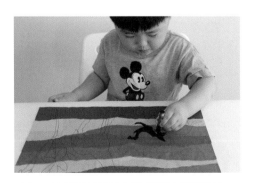

11. 선 안을 크레파스로 칠해서 채워줘요.

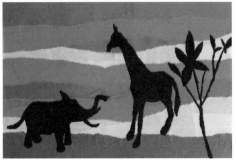

12. 완성된 모습이에요.

그림자놀이가 인지발달에 미치는 영향에 대해 알아볼까요?

영아기 아이들은 태어나서 얼마간은 색의 차이를 인지하지 못한다고 해요. 색깔보다 형태에 대한 자극이 뇌 발달에 있어 선행되어야 하는데요, 컬러 자극에 노출되기 이전에 흑백으로 형태를 관찰하고 이를 통한 구별을 할 수 있는 훈련이 충분히 이루어져야 한다고 해요. 시각으로 인지되는 것 이상의 것을 상상할 수 있는 능력을 키우기 위함이지요. (막 태어난 신생아의 아기들에게 흑백의 초점책이나 흑백 모빌을 먼저 노출해 주는 것도 같은 원리에요.)

이런 측면에서 그림자놀이는 영아기부터 할 수 있는, 간단하면서도 중요한 놀이 중 하나랍니다. 아주 어린 아기들이라면 좋아하는 놀잇감, 애착 인형 등을 활용해서 그림자놀이를 시켜주세요.

시간에 따라 달라지는 그림자 모양이나 길이에 대한 관찰을 함께해 주시는 것도 좋아요. 연필을 손에 쥐고 그릴 수 있는 월령이 된다면 위에 제시한 그림자 따라 그리기 놀이를 시도해보고, 더 나아가 선으로 그린 형태 안을 채우는 색칠 연습까지도 함께 해보세요.

우리 아이들의 인지발달이 빈틈 없이 풍성하게 이루어질 수 있도록 흑백의 그림자놀이 꼭 활용해보시기를 바라요.

31 도형 조각으로 입체물 만들기

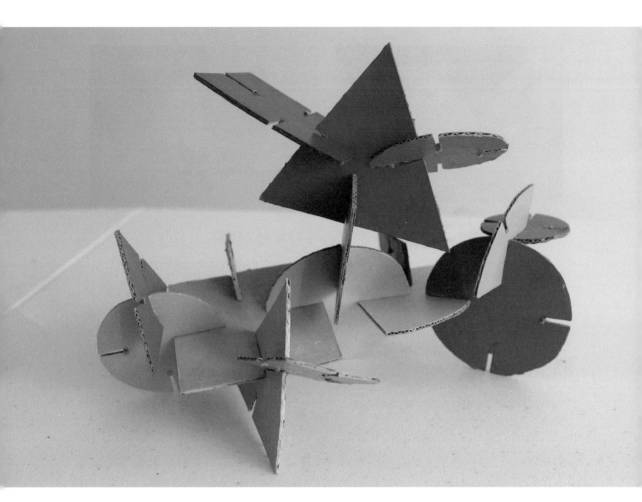

종이 도형 조각들이 모여 멋진 입체물로 탄생했어요. 색색의 각기 다른 크기의 도형을 관찰하고, 종이를 입체물로 세우기 위한 균형감각을 익혀볼 수 있는 놀이입니다. 여러 번 분해해서 재조립할 수 있어요. 기하학 도형들이 모여 새롭게 만들어지는 형상을 관찰하고 어떤 모양이 연상되는지 이야기 나누어 봐요.

준비물

버리는 박스, 아크릴물감, 붓, 자, 칼(가위로 잘라도 무방해요), 연필, 원 모양 따라 그릴 도구

준비 TiP 박스가 두꺼워서 가위 사용이 힘들다면 칼로 잘라주세요. 단 이때 칼 사용은 꼭 부모님이 대신해주세요.

1. 버리는 박스를 준비해요.

2. 원, 네모, 세모 등의 도형을 다양한 크기로 그려요.

3. 자르기 전의 모습이에요.

4. 가위 또는 칼로 잘라줘요.

5. 같은 모양끼리 모아보고, 크기순으로 나열하며 도형에 대해 얘기해봐요.

6. 원하는 색의 아크릴물감을 골라 채색 준비를 해요

7. .앞 뒷면 모두 칠해줘요. 아크릴물감은
 빨리 말라서 뒷면까지 금방 칠할 수 있
 어요.

8. 서로 끼울 수 있게 가위로 사방에 홈을
 내주세요.

9. 이리저리 끼워봐요.

10. 완성된 모습에서 무엇이 연상되는지 이
 야기 나누어봐요.

놀이와 함께 감상해봐요

작품 정보
Plate(folio 8) from 10 Origin, 1942,
MoMA 소장

소니아 들로네 Sonia Delaunay-Terk,
1885~1979

 우크라이나 태생의 여성화가로, 색의 대비를 통
해 리듬감과 율동성을 주는 '오르피즘(Orphism)'
이라는 미술사조의 창시자예요. 아들의 이불을 만
들어주기 위해 색색의 천 조각을 붙이기 시작한 것
이 그녀 작업의 시초가 되었다고 해요. 장식적이고
화려한 색채와 기하학적 형태는 그녀 작품의 트레
이드 마크에요. 작품에서 관찰되는 도형을 직접 만
들어보고 놀이에 활용해도 재미있을 거예요.

32 숨은 숫자 찾기

크레파스에 물감이 스미지 않는 원리를 이용한 놀이에요. 흰 종이 위에 흰색의 크 레파스로 숫자를 적고, 물감을 위에 칠하며 숨은 숫자를 찾아봐요. 물감놀이를 하며 숫자, 글자 등을 재밌게 익힐 수 있답니다.

준비물

흰 종이, 흰색 크레파스, 수채물감, 붓

1. 흰 종이와 흰색 크레파스를 준비해요.

2. 종이 위에 크레파스로 숫자를 적어요.

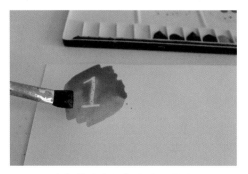

3. 물감을 칠하며 숨은 숫자를 찾아봐요.

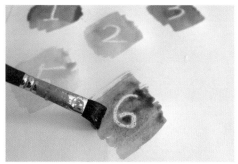

4. 물감이 닿으니 숫자가 쏙쏙!

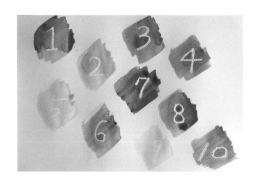

5. 직접 발견한 숫자들을 다시 한번 큰소리
로 읽어봐요.

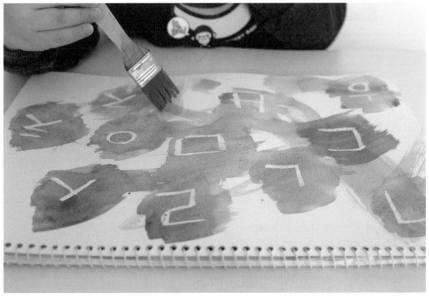

숫자뿐만 아니라 한글, 알파벳 등 다양하게 응용할 수 있어요. 아이의 월령과 발달 단계에 맞게 응용해서 놀이해봐요. 직접 색을 칠하며 발견하는 과정에서 더욱 오래 기억에 남을 거예요.

33 일러스트 나무 열매로 수양 일치 익히기

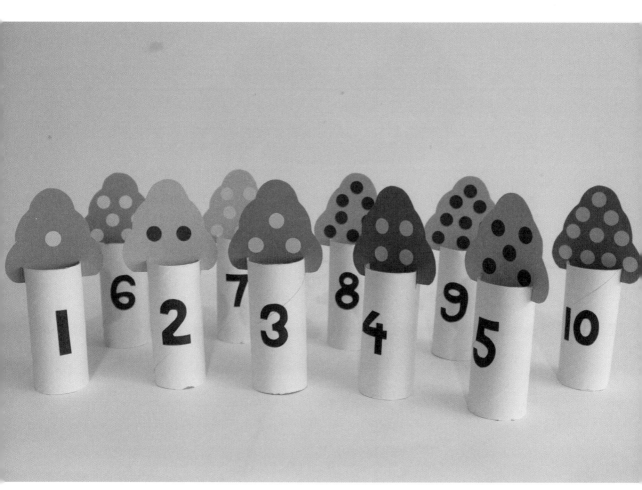

일러스트레이션(Illustration)이란, 제3자에게 의미를 전달하기 위해 암시적으로 단순화시키는 그림을 뜻해요. 열매 열린 나무를 일러스트처럼 표현해보고, 이를 통해 수양 일치 개념을 익혀봐요. 수의 양만큼 도트 스티커를 붙이고, 해당하는 숫자를 찾아 끼워봐요. 수양 일치를 놀이로 접근시킬 수 있답니다.

준비물

2~3가지 색지, 휴지심 10개, 도트 스티커, 가위, 풀

1. 재료를 준비해요.

2. 색지에 나무를 단순화하여 그린 후 오려요.

3. 마음에 드는 색으로 10개를 만들어요.

4. 휴지심을 사진과 같이 가위로 홈을 내줘요.

5. 각각의 나무에 1~10까지 수의 양만큼 도 트 스티커를 붙여요.

6. 휴지심에도 1~10까지 색지로 숫자를 잘라 붙여요. (매직 펜으로 적어도 좋 아요.)

 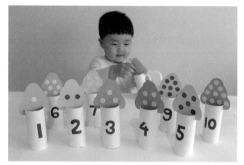

7. 숫자가 적힌 나무 기둥, 그리고 수의 양
만큼 열매가 열린 나뭇잎이 완성되었어
요.

8. 각 수에 맞는 나뭇잎을 끼우며 수양 일
치 개념을 익혀봐요.

34 지그재그 패턴 놀이

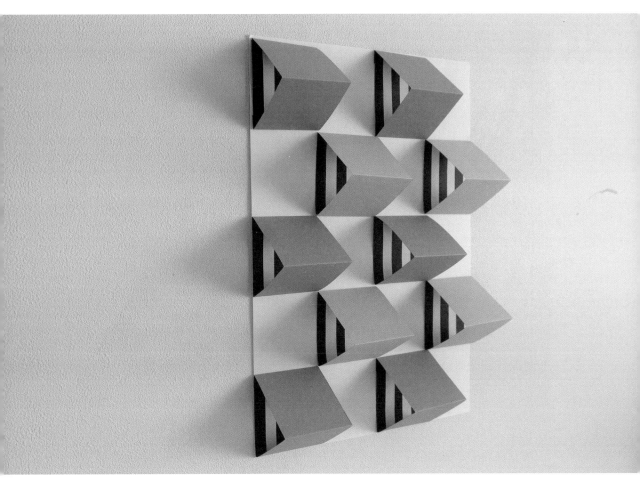

다니엘 뷔랑 작품을 감상하고, 패턴 규칙에 대해 배워볼 수 있는 놀이에요. 흰색 다음 검정, 다시 흰색, 또는 두 가지 색이 지그재그로 반복되는 등, 다양한 패턴을 만들어봐요. 횡단보도 등 일상생활에서 발견되는 패턴에 대해서도 찾아보고 이야기해 봐요.

준비물

4가지 색의 색지, 8절 흰 종이, 칼, 자, 커팅 매트, 풀

준비 TiP 칼 사용은 부모님이 대신해주세요. 아이가 직접 자를 경우는 가위를 사용해 주세요.

1. 재료를 준비해요.

2. 색지 2장을 14×6cm의 직사각형으로 6
 개씩 잘라줘요.

3. 반으로 접은 후, 양 끝에 풀로 붙일 부분
 을 각 1cm씩 접어줘요.

4. 지그재그로 나열해봐요.

5. 검은색을 6×6cm의 정사각형으로 자르
 고, 흰색을 1cm로 3개 잘라요.

6. 줄무늬 패턴이 되도록 풀로 붙여요. 같은
 방법으로 10개를 만들어요.

7. 사진과 같이 배치하여 붙여줘요.

8. 완성된 모습이에요.

놀이와 함께 감상해봐요

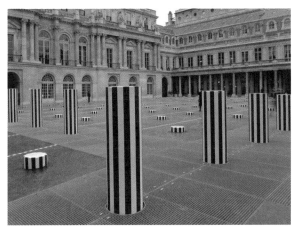

다니엘 뷔랑 Daniel Buren, 1938~

프랑스 대표 개념미술가로 '줄무늬'는 그의 트레이드마크에요. 1965년부터 자신의 작품 속에 줄무늬를 도입했어요. 기호와 소통의 도구이면서 동시에 미술의 전통 개념을 해체시키는 반발 행위라고 해요. 회화의 정형화된 개념을 비판하며 특정한 장소에 작품을 설치해 그 공간을 작품으로 끌어들이는 '인시튜(in situ)' 작업 또한 유명하답니다. 장소와 작품의 경계를 허물고 예술을 삶의 연장선으로 바라보는 그의 노력이 담겨있는 작업이에요.

작품 정보

좌) 프리즘과 거울, 혼합재료, 2017, 사진출처 artbasel.com

우) 두 개의 고원, 파리 팔레 루아얄(Palais-Royal)' 궁전, 1985~86, 사진출처 xavierhufkens.com

35 나도 칼더처럼! 스탠딩 모빌 만들기

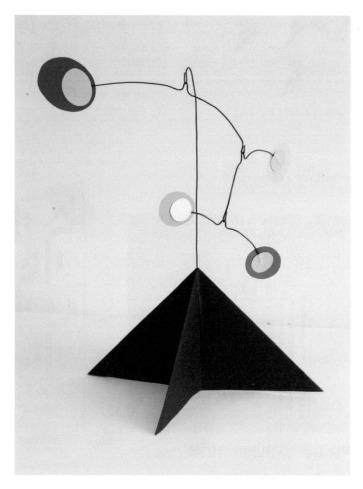

알렉산더 칼더의 작품세계와 모빌을 만들게 된 스토리를 함께 알아봐요. 모빌 만드는 순서와 규칙, 균형 잡는 법, 무게에 대한 개념을 배울 수 있어요. 자신이 만들고 싶은 오너먼트를 직접 오려 붙여 달아보면 더욱 큰 성취감을 느낄 수 있어요.

준비물

30×30cm 색지(도톰한 머메이드지가 좋아요), 3~4가지 색지, 공예용 철사, 풀, 가위, 종이테이프

놀이 TIP 오너먼트가 달리는 철사의 길이는 일부러 제시하지 않았어요. 직접 길이를 조절해 가며 수평을 맞추고 균형을 잡아 모빌의 원리를 이해하는 것이 놀이의 핵심입니다.

1. 재료를 준비해요.

2. 30×30cm 색지를 사진과 같이 접어줘요.

3. 십자 모양으로 접어 세워요.

4. 원하는 높이로 철사를 자르고, 색지 한 가운데 구멍 뚫어 통과시킨 후 테이프로 고정해요.

5. 색지 네 면을 풀칠한 후, 3번에서 접은 대로 붙여요.

6. 기둥 철사에 오너먼트를 걸 수 있도록 사진과 같이 걸쇠 모양으로 구부려요.

149

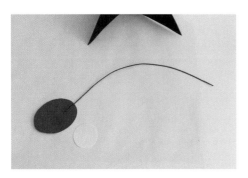

7. 철사를 일정 길이로 자르고, 색지를 원하는 모양으로 2개 오려요.

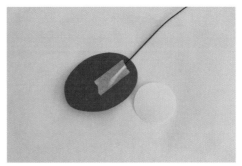

8. 한쪽은 종이테이프로 철사에 고정해요.

9. 다른 쪽은 풀칠해서 철사가 안 보이도록 붙이고, 철사 가운데 부분을 걸 수 있도록 오므려 구부려요.

10. 사진처럼 철사 나머지 한쪽은 걸쇠 모양으로 구부리고, 7~9의 방식으로 한 세트를 더 만들어요.

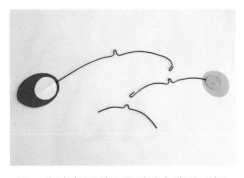

11. 오너먼트 3세트 중 마지막 세트는 양쪽에 색지로 모양을 붙여 완성해요.

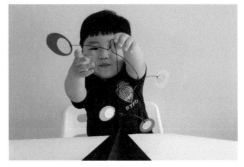

12. 기둥 철사에 차례로 걸어줘요.

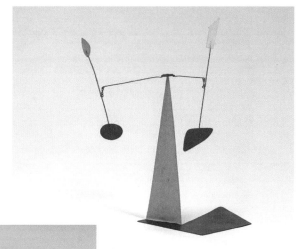

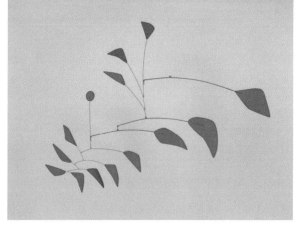

알렉산더 칼더 Alexander Calder, 1898~1976

미국 출생의 조각가이자 움직이는 미술 '키네틱 아트'의 선구자입니다.

화가 엄마와 조각가 아빠 사이에서 태어나 예술적 기질을 타고났어요. 대학에서 기계공학을 전공하고 여러 일을 하다가 25살에 예술에 입문하게 됩니다.

몬드리안의 작품을 움직이게 하고 싶다는 생각으로 모빌 제작을 시작하게 되었다고 해요. '왜 예술은 정적이어야 하는가'라는 물음에서 시작된 그의 모빌 작품을 함께 감상해봐요.

작품 정보
좌) 블론디, 도색된 판금 및 금속 막대, 1972, 구겐하임미술관 소장
우) 큰 빨강, 도색된 판금 및 강선, 1959, 휘트니미술관 소장

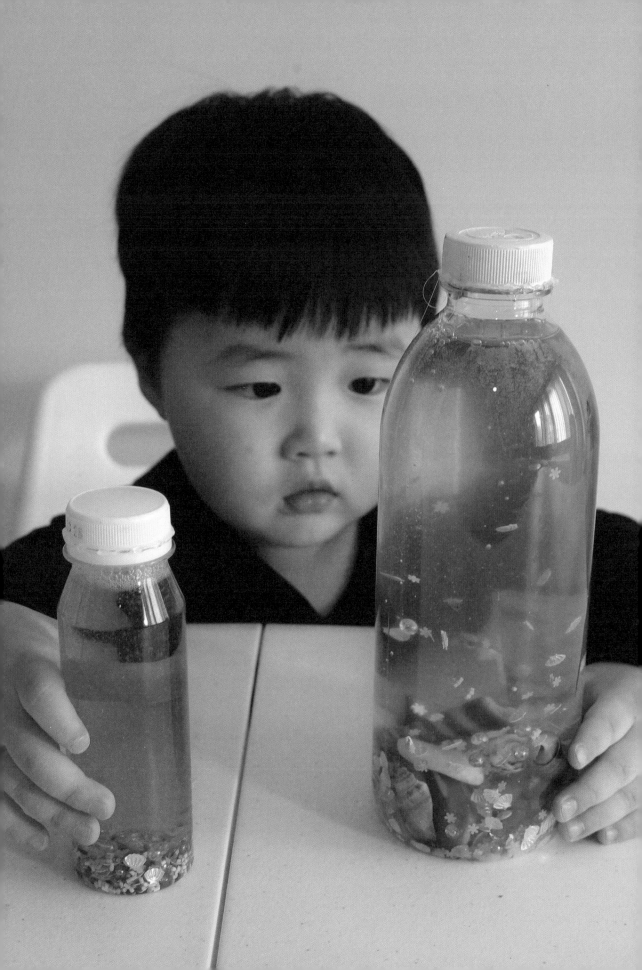

Part 7

재활용품을 활용한 놀이

36 휴지심 꽃이 피었습니다

버리는 휴지심은 유용한 미술도구가 될 수 있어요. 여러 가지 모양의 꽃잎으로 잘라서 물감을 묻혀 스탬프처럼 찍어봐요. 평소 다 쓴 휴지심을 아이 스스로 모으게 하고, 재활용품의 가치에 대해 이야기해볼 수 있어요.

준비물

버리는 휴지심 3~5개, 어린이용 수성물감, 넓은 접시 여러 개, 가위, 붓, 흰 종이

1. 휴지심을 다양한 꽃잎 모양으로 잘라줘요.

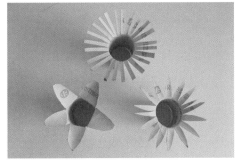

2. 자른 부분을 꽃이 핀 모양처럼 펼쳐 접어요.

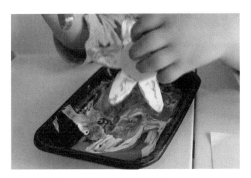

3. 원하는 색의 물감에 찍어요.

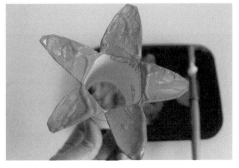

4. 꼼꼼히 찍히지 않은 부분은 붓으로 칠해줘요.

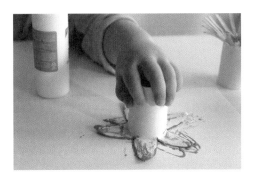

5. 종이에 찍어요.

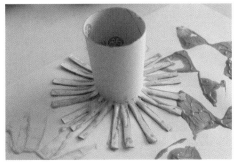

6. 여러 색상으로 찍어봐요.

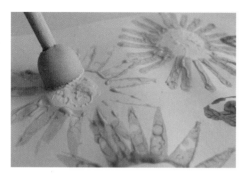

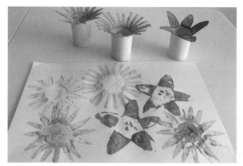

7. 좀 더 완성도 있게 붓, 스펀지 등의 도구를 활용할 수 있어요.

8. 완성된 모습이에요.

놀이와 함께 감상해봐요

마크 퀸 Marc Quinn 1964~

꽃을 확대하여 극사실 기법으로 그리는 영국 화가 마크 퀸을 소개해요. 그는 꽃집에서 다양한 꽃을 구입한 뒤 사진으로 찍어 실제보다 더 실제같이 표현합니다. 그가 그리는 꽃은 인간의 욕망을 은유적으로 표현한 것이라고 해요. 극사실 기법으로 그려진 만큼, 언뜻 보면 사진인지 그림인지 쉽게 구분하기 어려워요. 작품 속 꽃을 감상하고 꽃잎이 몇 개인지, 어떤 색의 꽃인지 이야기해봐요. 작품 속 꽃을 떠올리며 휴지심 꽃으로 나만의 화면 속에 재구성해보면 또 다른 재미를 느낄 수 있을 거예요.

작품 정보

좌) 화산 아래, 얀 마야(Jan Mayan) 산비탈, 캔버스에 유채, 2011, 사진출처 marcquinn.com
우) 만체나 갈라파고스(Manchena Galapagos) 화산 아래, 캔버스에 아크릴릭 및 유채, 2011, 사진출처 christies.com

37 패치워크 하우스

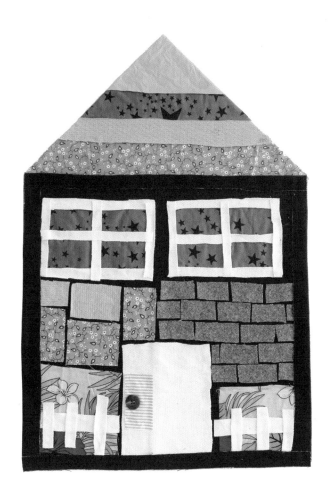

　　패치워크(Patchwork)란 작은 조각의 천을 이어붙여 하나의 큰 천으로 만드는 수공예를 말해요. 버리는 옷에서 재밌는 패턴과 색상을 찾아봐요. 조각조각 잘라서 각기 다른 섬유의 질감을 느껴보고 새롭게 구성해 붙여서 멋진 패치워크 하우스를 만들어봐요. 버리는 옷으로도 멋진 작품이 탄생할 수 있다는 것을 일깨워주는 소중한 놀이가 될 거예요.

준비물

　버리는 옷 여러 벌, 버리는 박스, 가위, 목공 풀

1. 박스를 집 모양으로 잘라요.

2. 버리는 다양한 옷, 가위, 목공 풀을 준비
해요.

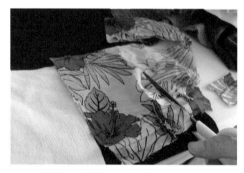

3. 원하는 부분을 조각조각 잘라요.

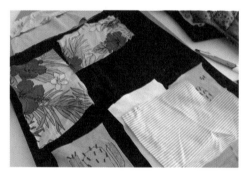

4. 어떻게 꾸밀지 자유롭게 배치해봐요.

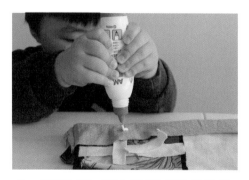

5. 배치가 어느 정도 끝나면 목공 풀로 붙
여요.

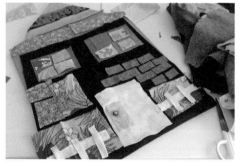

6. 한 조각씩 붙여가며 집을 완성해요.

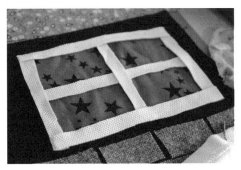

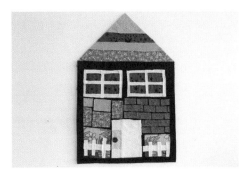

7. 서로 다른 질감의 천을 겹쳐서도 붙여봐요. 8. 완성된 모습이에요.

놀이와 함께 감상해봐요

작품 정보
조각보, 보드 위에 아크릴릭 및 천, 종이 콜라주, 1970, MoMA 소장

로매어 비어든
Romare Bearden,
1911~1988

미국 출생으로 화가, 만화가, 재즈 연주가, 작가 등 다양한 형식의 예술을 보여준 예술가에요. 재즈 리듬에서 영감을 받아 제작한 콜라주로 유명세를 얻게 되었어요. 처음에는 작은 크기로 시작한 콜라주 작품이 점점 커져 공공벽화로까지 발전하게 되었다고 해요.

가정의 모습부터 재즈클럽, 술집까지 모든 사회상을 묘사하며 그 시대 아프리카계 미국인의 삶과 의식을 다룬 화가에요. 서로 다른 패턴의 천 조각이 모여 조화를 이루는 로매어 비어든의 작품을 함께 감상해봐요.

38 신문 콜라주로 사자 만들기

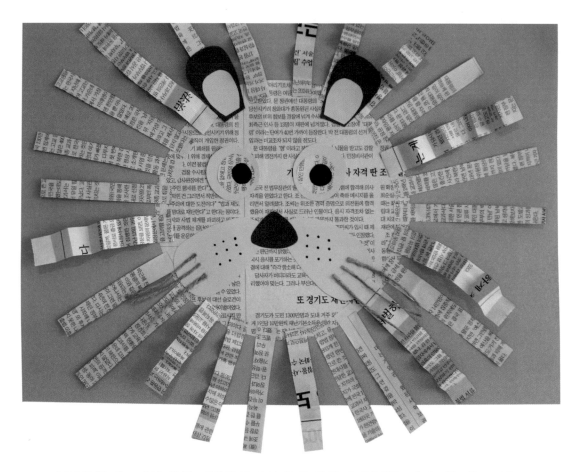

콜라주(Collage)란 회화 기법의 하나로 물감 외의 소재(신문, 잡지, 천, 우표, 실, 새털 등)를 풀로 붙여 회화적 효과를 얻는 표현양식을 말해요. 피카소와 브라크가 창시한 입체주의의 대표 표현기법 중 하나였어요. 콜라주 기법을 활용해서 버리는 신문으로 재밌는 동물 형상을 만들어봐요. 평소 좋아하는 동물의 모습을 관찰한 후, 특징을 살려 표현해봐요. 자르고 접고 구기는 등 신문을 다양하게 변형할 수 있어요.

입체주의란? 20세기 초 프랑스에서 일어난 예술운동으로, 대상을 원통, 원뿔, 구 같은 기하학적 형태로 분해, 재구성한 후 여러 방향에서 본 입체적 상태를 평면적으로 한 화면에 구성하여 표현하는 사조에요.

준비물

신문, 가위, 풀, 2~3가지 색상의 색지, 노끈, 네임펜

1. 재료를 준비해요.

2. 바탕이 될 색지 위에 사자 얼굴이 될 동그란 모양의 신문을 오려 붙여요.

3. 사자 털을 표현할 수 있도록 신문을 여러 가닥으로 길게 자르고 접어요.

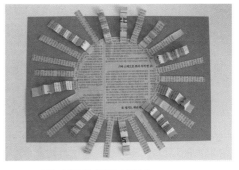

4. 자른 신문을 풀로 붙여요.

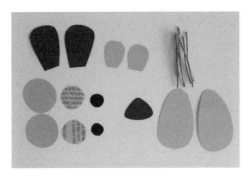

5. 눈, 코, 귀를 표현해 줄 색지와 신문, 노끈을 사진과 같이 잘라 준비해요.

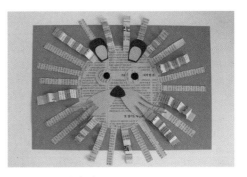

6. 풀로 붙여줘요.

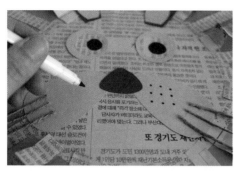

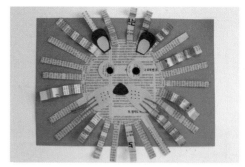

| 7. 네임펜으로 디테일을 표현해요. | 8. 완성된 모습이에요. |

놀이와 함께 감상해봐요

파블로 피카소 Pablo Picasso, 1881~1973

20세기의 대표적 예술가인 피카소는 입체주의(Cubisme)의 창시자로 잘 알려져 있어요. 스페인에서 태어났으며, 1904년에 파리에 정착하여 이곳에서 생을 마감했어요. 카멜레온같이 매번 새로운 독창적인 양식과 매체로 수많은 작품을 남겼지요. 1912년경 파피에 콜레(Papiers colles)라는 기법을 창안하였는데, 이는 지금의 콜라주로 잘 알려진 양식의 시초랍니다. 신문, 우표, 벽지 등을 붙여 화면 구성하는 형식으로, 입체주의의 추상성을 극복하기 위한 방안으로 활용했다고 해요.

작품 정보
기타, 신문 등 혼합재료 콜라주, 1913, MoMA 소장

조르주 브라크 Georges Braque, 1882~1963

입체주의 하면 흔히 피카소만 떠올리지만 사실 입체파를 발전시키는 데 피카소만큼이나 중요한 존재가 바로 브라크였어요. 피카소의 그늘에 가려 국내에서는 유명세를 크게 얻지 못했지요. 간판 제작과 나무의 표면처럼 보이게 하는 기법을 사용하여 입체주의의 표현양식을 발전시켰어요. 피카소와 함께 파피에 콜레 기법을 창안한 그는 신문조각, 모래, 톱밥 등을 도입하여 입체주의 화면에 현실감을 불어넣었답니다.

작품 정보
기타, 신문 등 혼합재료 콜라주, 1913, MoMA 소장

39 휴지심 미끄럼틀

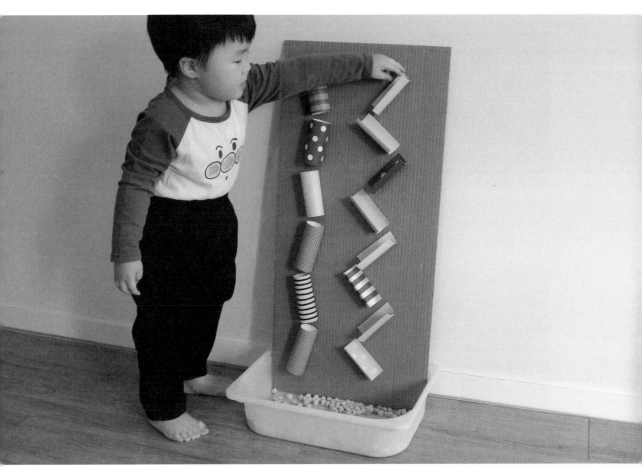

　버리는 휴지심을 예쁘게 꾸민 후 이어 붙여 미끄럼틀처럼 만들어봐요. 집에 있는 구슬이나 편백나무 알을 굴리면 데굴데굴 굴러가는 모습만으로도 아이들은 까르르 재밌어할 거예요. 미끄럼틀 모양은 마음대로 구성할 수 있어요. 직선, 지그재그 등 아이가 직접 붙일 수 있게 유도해 주세요. 버리는 재활용품이 훌륭한 놀잇감으로 탄생할 수 있다는 것을 알 수 있는 의미 있는 놀이가 될 거예요.

준비물

휴지심 또는 키친타월 심 여러 개, 버리는 박스, 색종이(색 테이프, 도트 스티커 등 꾸밈 재료를 추가해도 좋아요) 풀, 가위, 칼, 자, 구슬, 편백나무 알 등 굴러갈 수 있는 작은 재료

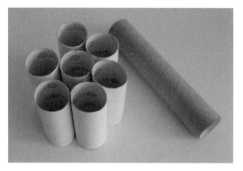

1. 휴지심 또는 키친타월 심을 10개 내외로 준비해 주세요.

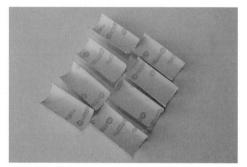

2. 휴지심 4~5개는 세로로 반으로 잘라 주세요.

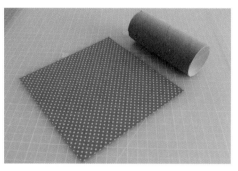

3. 색종이, 포장지 등으로 휴지심을 꾸며 주세요.

4. 다양한 색과 패턴으로 만들어봐요.

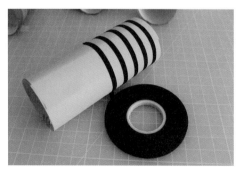

5. 라인 테이프로 줄무늬 패턴을 만들어봐요.

6. 마스킹 테이프 등 집에 있는 재료로 다양하게 꾸며볼 수 있어요.

7. 반으로 자른 휴지심도 마찬가지 방법으로 꾸며주세요.

8. 색종이를 길게 잘라 감싸듯이 붙여주세요.

9. 버리는 택배 박스를 잘라 밑 판으로 활용해 주세요.

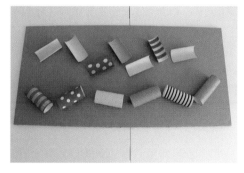

10. 구슬이 굴러갈 수 있게 휴지심을 이리 저리 배치해봐요.

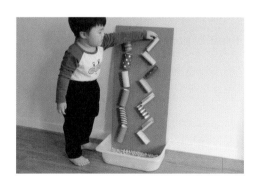

11. 완성된 모습이에요.

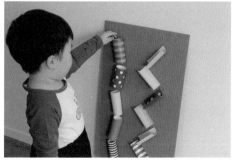

12. 구슬, 편백나무 알 등 여러 재료를 데굴 데굴 굴려가며 놀이해봐요.

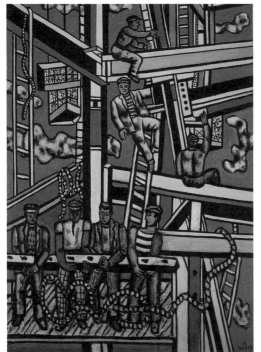

페르낭 레제 Fernand Leger, 1881~1955

피카소와 바로크가 창시한 입체주의(45p 참조)는 레제에게도 영향을 미쳤어요. 레제는 대상을 원통형으로 탈바꿈시켜 강렬한 색채로 평면에 표현했지요. 기계적인 움직임에 관심이 많았던 그는 인간과 기계의 화합을 주로 화면에 그려냈어요. 대표작인 〈건설사들〉역시 철근을 나르고 높이 쌓아 올리며 기계화를 위해 열심히 일하는 노동자들의 모습을 담은 그림이에요. 레제의 평면적인 원통 형태와 실제 입체적인 휴지심의 원통을 비교해가며 감상해봐요.

작품 정보

좌) 건설사들, 캔버스에 유채, 1950, 구겐하임미술관 소장
우) 난로, 캔버스에 유채, 1918, 구겐하임미술관 소장

40 오션 센서리 보틀

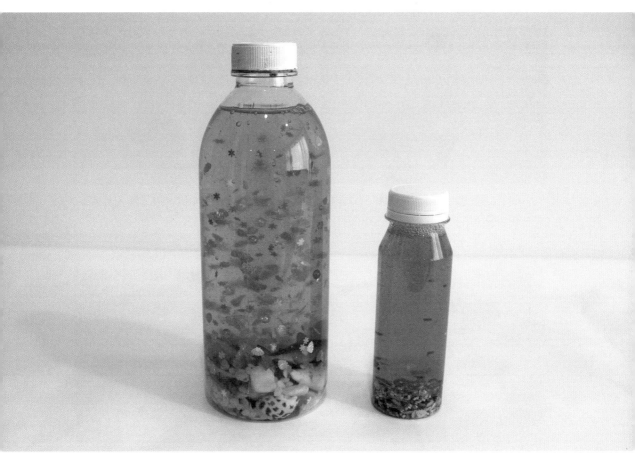

　센서리 보틀(Sensory bottle)은 감각을 탐색할 수 있는 물병을 말해요. 어린 영아기 아이들은 물병 안에 쌀, 콩 등 곡물을 넣어주기만 해도 흔들며 감각 탐색을 추구할 수 있어요. 아이가 좀 더 크다면 빈 페트병 안에 물풀과 물을 넣고 비즈, 폼폼, 안 쓰는 레고 조각, 반짝이, 조약돌, 피규어 등을 원하는 콘셉트에 따라 재료를 넣어주면 세상에 하나뿐인 센서리 보틀을 만들 수 있답니다. 이 책에서는 '바다'를 주제로 만들어 봤지만, 집에 있는 재료로 다양하게 변형 가능하니 아이의 상상력을 마음껏 발휘하게 해주세요.

준비물

버리는 페트병, 물풀, 식용색소, 자갈, 조개껍질, 비즈 등 다양한 재료, 글루건

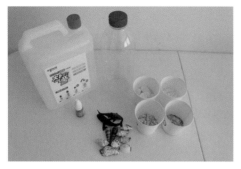

1. 물풀, 페트병, 색소, 안에 넣을 재료들을 준비해요.

2. 원하는 콘셉트에 맞는 재료를 자유롭게 준비해 주세요.

3. 조개껍질, 상어피규어 들을 활용해봤어요.

4. 페트병에 2/3가량 물을 채워줘요.

5. 푸른 계열 색소를 몇 방울 떨어뜨려 바다 색을 만들어요.

6. 준비한 재료를 자유롭게 넣어줘요.

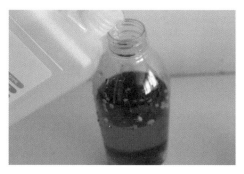

7. 물풀을 부어줘요.

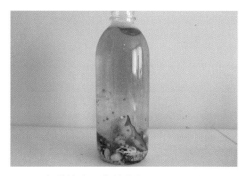

8. 다 채워진 모습이에요.

9. 물풀 양에 따라 움직임을 느리거나 빠르게 조절할 수 있어요.

10. 아이가 뚜껑을 열지 못하게 글루건으로 고정해 줘요.

더 재미있게 즐겨요

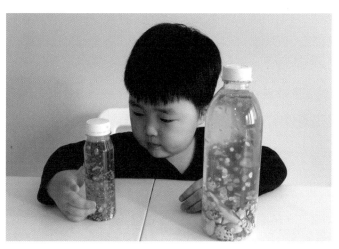

아이가 손에 쥐고 흔들 수 있는 작은 페트병을 여러 개 활용해보세요. 다양한 색의 색소를 넣고 속 재료도 다채롭게 넣어봐요. 빨주노초 파남보 무지개색으로 만들어도 재미있어요.

41 계란판 트리 만들기

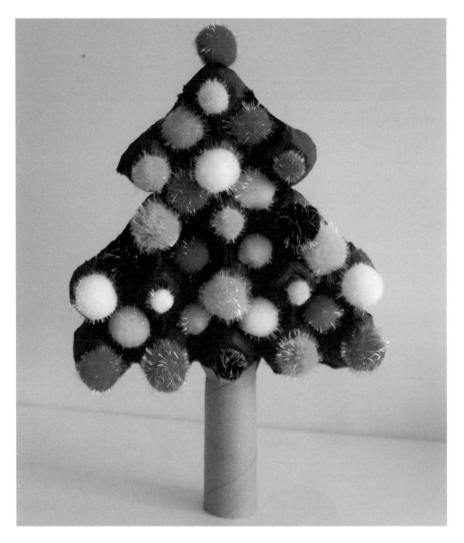

계란은 일상에서 가장 빈번하게 쓰이는 식재료일 거예요. 버리는 계란판으로 멋진 트리를 만들어봐요. 색색의 폼폼이나 단추 등의 부자재와 함께라면 더욱 멋진 트리를 만들 수 있답니다.

준비물

계란 판, 휴지심, 폼폼 또는 단추 등의 부자재, 초록색 아크릴물감, 붓, 글루건, 목공 풀, 찰흙

1. 계란판 20구, 10구 각 1개씩 준비해요.

2. 20구짜리 판을 사진과 같이 잘라주세요.

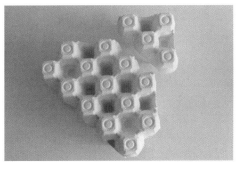

3. 2번의 맨 위 칸을 잘라내고, 10구짜리 판을 사진과 같이 삼각형 모양으로 잘라요.

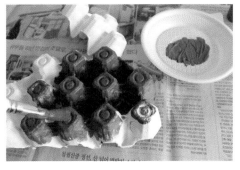

4. 겉면을 물감으로 칠해줘요.

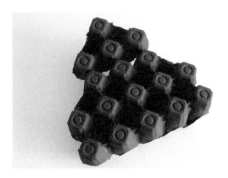

5. 물감이 마른 후에 2판을 글루건으로 부착해요.

6. 폼폼, 단추 등 집에 있는 부자재를 준비해요.

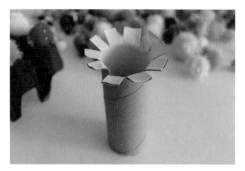

7. 휴지심을 사진처럼 잘라요.

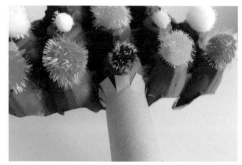

8. 나무 기둥이 되도록 글루건으로 부착해요.

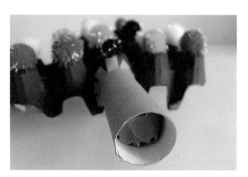

9. 무게를 가지고 지탱할 수 있도록 찰흙이나 클레이로 휴지심 안을 채워주세요.

10. 다양한 부자재를 계란판 위에 자유롭게 배치해서 글루건 또는 목공풀로 부착해요.

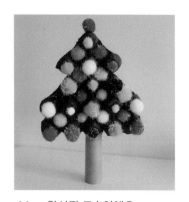

11. 완성된 모습이에요.

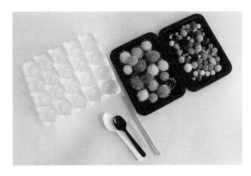

빈 계란판과 폼폼만 가지고도 재밌게 놀이할 수 있어요.

쓰고 남은 일회용 숟가락, 젓가락을 깨끗이 씻어 말린 후, 다양한 크기의 폼폼을 계란판에 넣어봐요. 색깔별로 넣어보기도 하고, 두 가지 색을 교차로도 넣어봐요. 크기가 작은 것부터 큰 순서대로 넣을 수도 있어요.

조금 더 큰 월령의 아이들은 젓가락질 연습에도 좋아요. 색과 크기 분류 뿐만 아니라 소근육 발달까지 두루 도모할 수 있는 놀이랍니다.

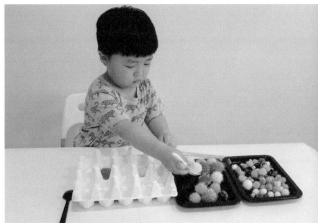

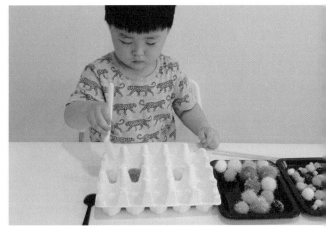

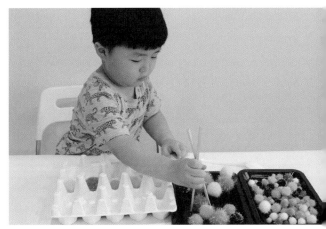

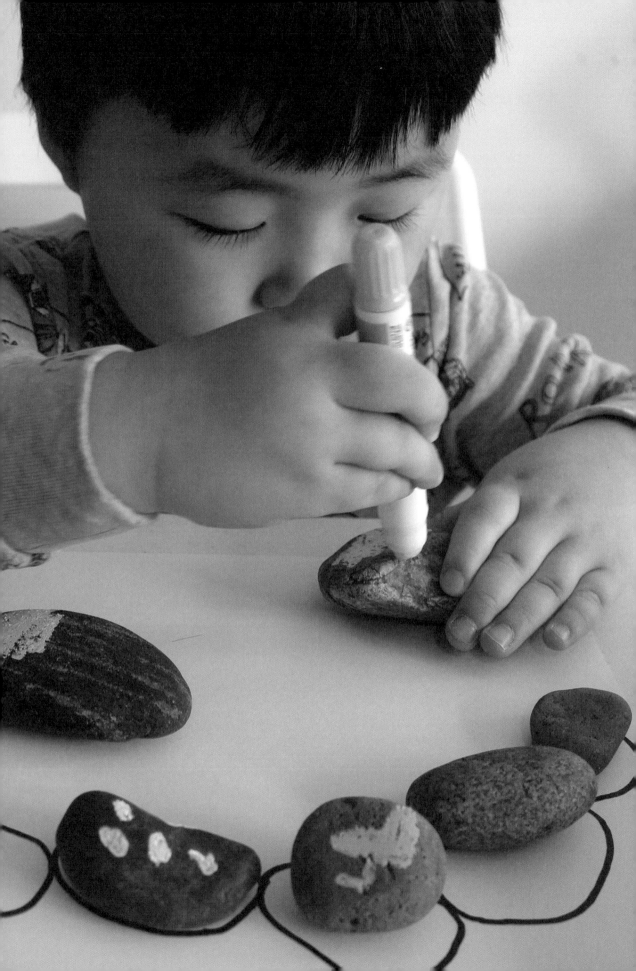

Part 8

자연물, 음식을 활용한 놀이

42 파스타 드로잉

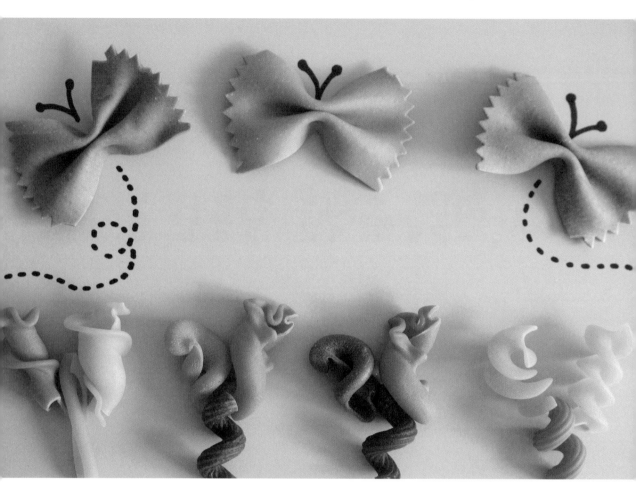

알록달록한 파스타면이 예쁜 꽃과 나비가 되었어요. 평소 무심코 먹었던 식재료에서 여러 형상과 색채를 발견하고, 자유자재로 원하는 모양을 만들 수 있는 놀이랍니다.

준비물

파스타면, 색지, 사인펜, 글루건(생략 가능해요)

1. 파스타면을 준비해요.

2. 모양과 색채를 관찰하며 다양하게 탐색해요.

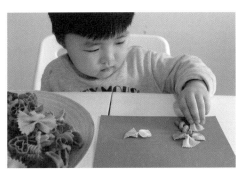

3. 색지 위에 올려놓고 여러 모양을 만들어요.

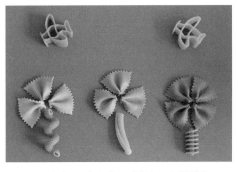

4. 꽃잎과 줄기 등을 표현한 모습이에요.

5. 이번에는 또 다른 꽃잎 모양의 파스타면을 선택해요.

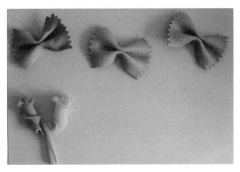

6. 색지 위에 자유롭게 구성해요.

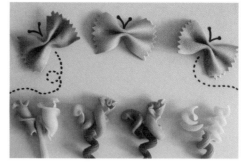

7. 꽃밭과 나비를 표현해보았어요. 글루건으로 부착해도 좋아요.

8. 사인펜으로 디테일을 표현해서 완성한 모습이에요.

더 재미있게 즐겨요

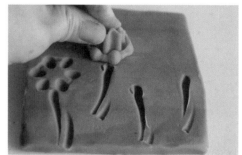

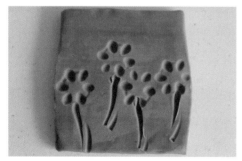

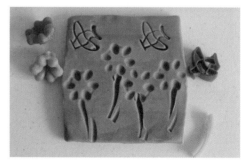

찰흙에 파스타면을 스탬프처럼 찍으면 간단하면서도 색다른 표현이 가능해요. 보이는 모습과는 다른 형상이 찍히기도 하고, 생각지 못한 모양이 찍혀 나오기도 해요. 찰흙은 여러 번 재사용할 수 있는 장점이 있으니 자유자재로 표현해봐요.

43 스톤 매칭 게임

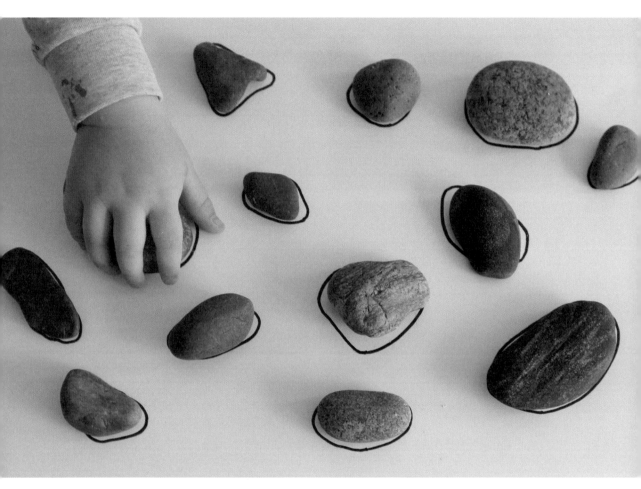

　자연물을 훼손하지 않고 활용할 수 있는 놀이에요. 주변에서 쉽게 구할 수 있는 다양한 크기의 돌을 수집하고 잘 씻어 말리는 과정도 아이들에게는 즐거운 놀이 과정이 될거예요. 더 나아가 같은 크기와 모양의 돌을 찾아 매칭하는 과정에서 인지발달을 꾀할 수 있어요. 애벌레, 꽃 등의 형상을 만들어보거나 채색도 해보는 등 다양하게 확장하여 놀이해봐요.

준비물

흰 종이, 여러 크기의 돌, 네임펜

1. 다양한 크기의 돌을 여러 개 수집해요.

2. 깨끗이 씻어 말려줘요.

3. 흰 종이에 자유롭게 배치해요.

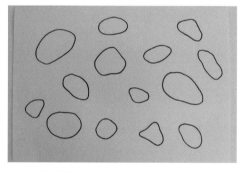

4. 배치한 자리대로 네임펜으로 그려줘요.

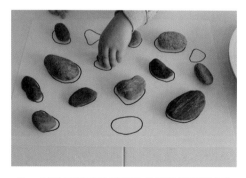

5. 어떤 모양의 자리인지 찾으며 매칭해봐요.

6. 같은 방법으로 애벌레 모양도 만들어요.

7. 돌을 매칭해서 애벌레를 완성해요.

8. 꽃 등 여러 자연물 모양도 만들어봐요.

더 재미있게 즐겨요

유성펜, 물감 등 채색 도구로 돌 위에 그림을 그려봐요. 더욱 다양하고 재밌는 형상을 완성할 수 있어요.

놀이와 함께 감상해봐요

작품 정보
기억 속에 고정된 이미지, 혼합재료,
1977~82, MoMA 소장

비야 셀민스 Vija Celmins, 1938~

라트비아계 미국인 비야 셀민스는 사진을 기반으로 바다, 바위, 거미줄, 밤하늘의 별 등 자연환경이니 현상을 주로 그렸어요. 왼쪽 작품은 바위로 청동 주물을 만들고, 그 주물을 최대한 원석과 비슷하게 칠한 후 실제 돌과 복제된 돌을 함께 전시한 작품이에요. 관객들이 보다 자세히 관찰하도록 유도하고 각자의 눈에 대한 도전을 하기를 바라는 마음에서 제작했다고 해요. 일상에서 스치는 평범한 돌멩이 하나라도 이렇게 새로운 시각으로 바라보는 것은 어떨까요? 예술작품은 주변의 사소한 것들로부터 시작된답니다.

44 봄 컬러를 찾아라!

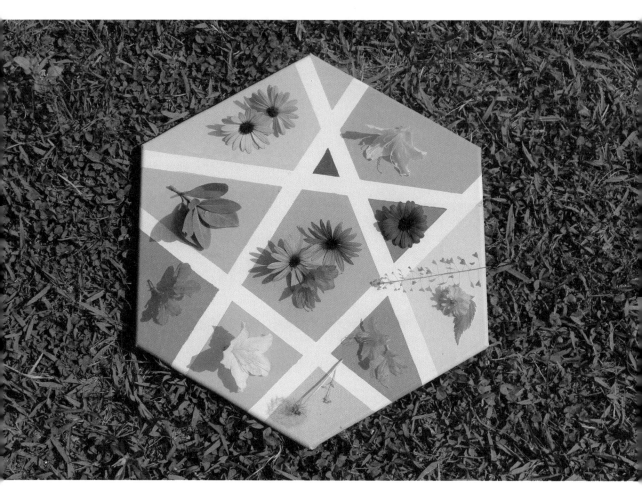

　　다채로운 봄 자연물의 색상을 관찰해봐요. 물감으로 봄의 색을 표현해보고 직접 자연으로 나가 숨은 색 찾기 놀이를 즐겨봐요. 노랑, 분홍, 주황 등 같은 색이라도 미묘하게 다른 톤이 있음을 발견할 수 있어요.

준비물

캔버스, 아크릴물감, 붓, 넓은 접시, 마스킹 테이프, 꽃, 잎 등 여러 가지 색의 자연물

놀이 TiP　봄, 여름, 가을, 겨울 사계절 특성에 맞게 각 계절 컬러의 액자를 만들어볼 수 있어요.

1. 캔버스를 준비해요. 캔버스의 모양과 크기는 자유롭게 선택해 주세요.

2. 마스킹 테이프로 구획을 나누듯 캔버스에 붙여요.

3. 칸칸이 다른 색을 칠할 수 있게 자유롭게 붙여줘요.

4. 봄 하면 연상되는 다양한 색상의 물감을 준비해요.

5. 칸칸이 색을 칠해줘요.

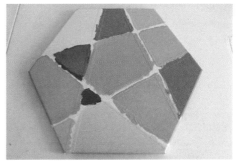

6. 다 칠해진 모습이에요.

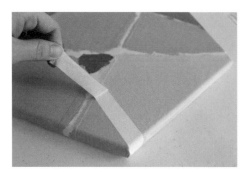

7. 물감이 마르면 마스킹 테이프를 떼어내요.

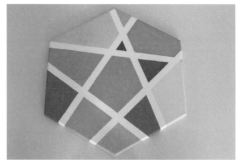

8. 깔끔하게 구획이 나눠진 모습이에요.

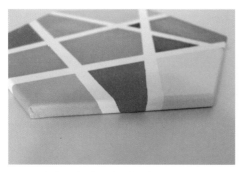

9. 캔버스의 옆면까지 칠해주면 더욱 완성도 있어요.

10. 자연에 나가 여러 색의 봄 자연물을 수집해요.

11. 색색이 칠해진 캔버스 위에 올려놓고, 같은 색끼리 매치해봐요.

12. 봄 컬러 액자가 완성된 모습이에요.

45 야채 스탬프

　요리하고 남은 자투리 채소를 활용해서 멋진 스탬프 작품을 만들어봐요. 채소를 자른 단면의 모습을 관찰하고 어떤 형상인지 이야기해봐요. 놀이를 위해 먹을 수 있는 부분을 사용하는 것이 아닌, 버려지는 부분을 사용한다는 점에서 더욱 의미가 있어요.

준비물

청경채, 파프리카 등 자투리 채소들, 흰색 또는 검은색 종이, 물감(또는 스탬프잉크), 넓은 접시

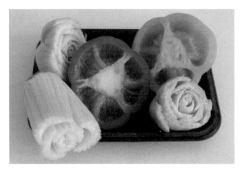

1. 먹고 남은 채소 자투리를 모아요. 파프리카, 청경채, 샐러리 등의 단면이 예쁘답니다.

2. 물감이나 잉크에 골고루 묻혀요.

3. 도장처럼 종이에 찍어요.

4. 여러 가지 색을 묻혀 찍으며 찍혀 나온 모양을 관찰해봐요.

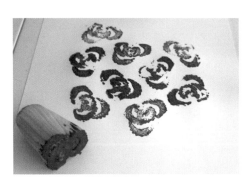

5. 샐러리 자투리도 같은 방법으로 찍어봐요.

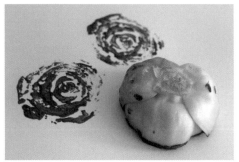

6. 청경채의 단면도 찍어봐요.

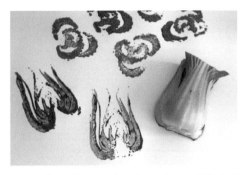

7. 세로방향으로 자르면 또 다른 모양을 관찰 8. 완성된 모습이에요.
 할 수 있어요.

더 재미있게 즐겨요

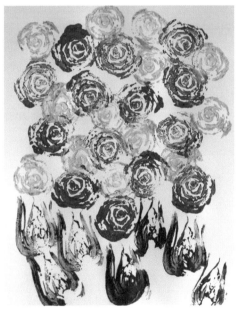

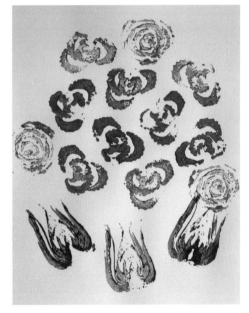

채소 단면의 모양을 조합해서 새로운 형상을 만들어낼 수 있어요. 꽃다발, 꽃밭 등 주제를 정해 구성해보면 더욱 재미있어요.

46 알록달록 꽃팔찌 만들기

봄을 만끽할 수 있는 놀이에요. 알록달록 각기 다른 색을 가진 꽃을 찾아봐요. 같은 분홍인 것 같아도 자세히 관찰하면 미묘하게 다른 톤의 분홍임을 발견할 수 있어요. 자연 탐색이 끝난 후 떨어지거나 시든 꽃을 모아 간단하면서도 예쁜 꽃팔찌를 만들어봐요. 박스테이프만 있으면 5분 완성!

> ### 준비물

떨어지거나 시든 꽃, 투명 박스테이프

1. 다양한 색상의 꽃을 모아요.

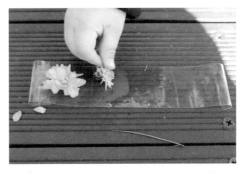

2. 박스테이프를 손목 길이에 맞게 잘라요.

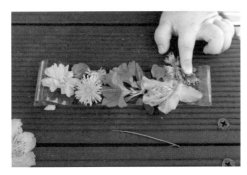

3. 꽃잎을 자유롭게 붙여요. 테이프 양 끝을 동그랗게 말아 바닥에 붙여 고정하면 움직이지 않아요.

4. 꽃잎을 다 붙이면 손목에 팔찌처럼 감아 줘요.

5. 엄마와 사이좋게 하나씩 만들어 채워줘요.

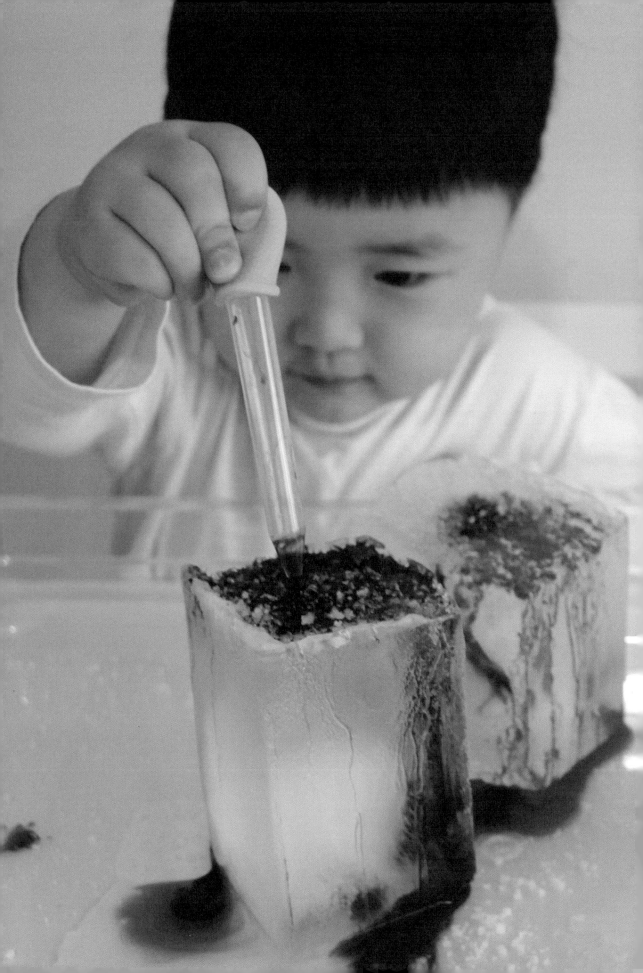

Part 9

과학 원리를 접목한 놀이

47 크로마토그래피 기법으로 화관 만들기

크로마토그래피(Chromatography)란, 여러 가지 물질이 섞여 있는 혼합물의 분리 방법 중 하나에요. 사인펜의 잉크는 하나의 색소로 이루어진 것이 아니라 여러 가지 색소가 섞여 있답니다. 색소마다 물을 따라 이동하는 속도가 달라서, 물에 담가 놓으면 각각의 색소로 분리되는 모습을 관찰할 수 있어요. 환상적인 색 번짐, 그 우연의 효과를 관찰해보고 멋진 화관을 만들어봐요.

준비물

커피 필터, 수성 사인펜, 종이컵, 물, 버리는 박스, 가위, 양면테이프

1. 종이컵, 커피 필터, 수성 사인펜을 준비해요.

2. 먼저 검은색으로 커피 필터에 색칠해요.

3. 종이컵에 담가서 검은 잉크에서 분리되는 색들을 관찰해요.

4. 여러 장의 커피 필터에 자유롭게 패턴을 그려봐요.

5. 종이컵에 물을 얕게 받고, 커피 필터를 담가 색 번짐 효과를 관찰해요.

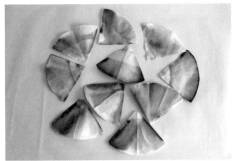

6. 잘 말려주세요.

7. 버리는 박스를 사진처럼 잘라주세요.

8. 아이의 머리둘레에 맞게 동그란 모양으로 붙여줘요.

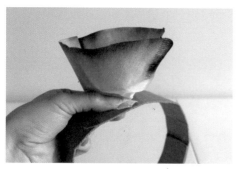

9. 말린 커피 필터를 꽃 모양처럼 오므려서 양면테이프로 붙여줘요.

10. 꽃이 피어나는 모양처럼 적당히 구겨서 촘촘히 붙여요.

11. 머리에 써봐요.

12. 색의 혼합을 관찰한 소감을 이야기해 봐요.

 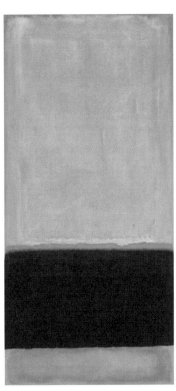

마크 로스코·Mark Rothko, 1903~1970

러시아 출신 미국 화가로서 색면추상으로 널리 알려져 있어요. 커다란 캔버스에 모호하고 불분명한 색면 덩어리들을 그려내어 묵직한 울림을 자아낸답니다. 스스로의 작품에 대해서 그는 "나는 색, 형태 같은 것엔 관심이 없다. 그저 슬픔, 절망, 비극, 황홀 같은 인간 내면의 감정을 표현한 것이다"라고 말했다고 해요. 작가의 이런 의도 때문에 작품을 직접 대면하면 색채의 깊이에서 숭고한 내면의 정신이 느껴진답니다. 크로마토그래피 기법으로 색이 서서히 스미는 모습과 로스코 작품을 함께 감상하면서 색 자체의 존재감을 느끼는 시간을 가져봐요.

작품 정보
좌) 빨강의 4색, 캔버스에 유채, 1958, 휘트니미술관 소장
우) No. 4(무제), 캔버스에 유채, 1953, 휘트니미술관 소장

48 얼음조각 물들이기

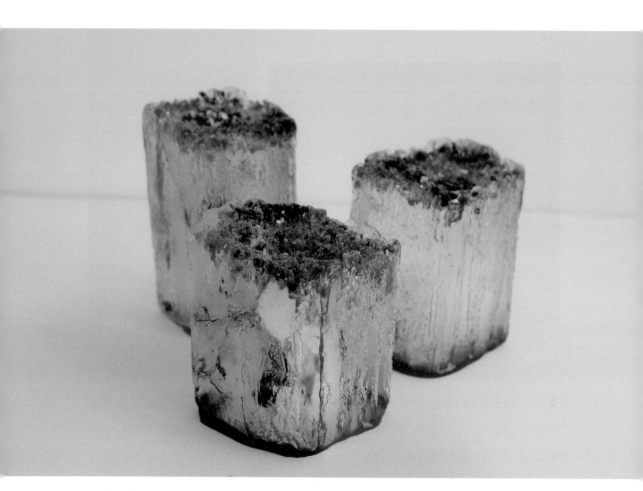

얼음과 소금이 만나면? 0℃인 얼음의 녹는점이 낮아지면서 소금과 접촉한 부분의 얼음이 살짝 녹기 시작해요. 이러한 '녹는점 내림' 현상을 활용해서 얼음 속 물감 터널을 만들어봐요. 얼음에 소금을 뿌린 후 식용색소나 수채물감을 몇 방울 떨어뜨려요. 소금으로 인해 생긴 얼음 속 터널을 타고 물감이 스며들어 환상적인 색 얼음조각이 될 거예요.

준비물

우유팩 3개, 굵은소금, 식용색소(또는 수채물감), 플라스틱 통 또는 종이컵, 스포이트 또는 빈 약병, 큰 트레이

1. 빈 우유팩에 물을 채워요. 물의 높이를 각기 다르게 해주면 좋아요.

2. 냉동실에 충분히 얼린 후 우유팩을 벗겨요.

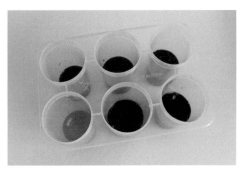

3. 식용색소를 물에 희석해서 여러 색 준비 해요.

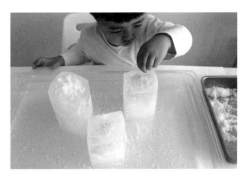

4. 얼음에 소금을 뿌려요.

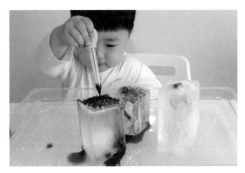

5. 소금 뿌린 위에 스포이트로 색소를 떨어 뜨려요. (약병에 희석한 색소를 넣고 뿌 려도 돼요.)

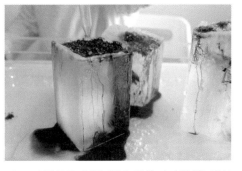

6. 소금으로 인해 생긴 얼음 속 터널을 타고 색소가 스며드는 모습을 관찰해봐요.

7. 얼음 속 틈새를 따라 흐르는 색 물줄기를 관찰해요.

8. 색소가 스며들어 얼음조각 물들이기가 완성되었어요.

49 우유로 그린 그림, 마블링 라떼

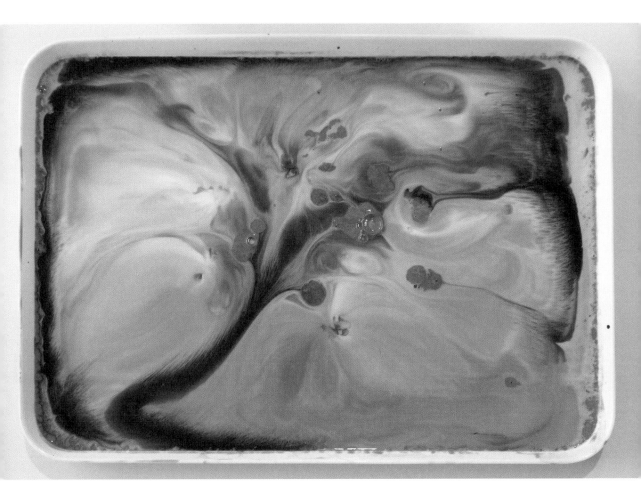

우유에 물감을 떨어뜨린 후 면봉에 주방 세제를 묻혀 콕콕 누르면 물감이 싹 퍼지는 마블 효과를 볼 수 있어요. 세제에 들어 있는 계면활성제가 우유 같은 액체 표면장력을 깨뜨리는 역할을 하기 때문이에요. 서로 극과 극의 성질을 가진 셈이죠. 날짜 지나 못 먹고 버리는 우유가 있다면 환상적인 마블링 놀이에 도전해보세요.

준비물

넓은 트레이, 우유, 어린이용 수성물감 또는 식용색소 2~3색, 버리는 약병 2~3개, 흰 종이, 면봉, 주방 세제

1. 트레이에 우유를 부어요.

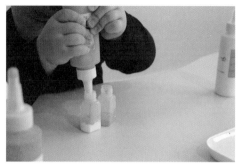

2. 약병에 원하는 색 물감을 짜넣어요.

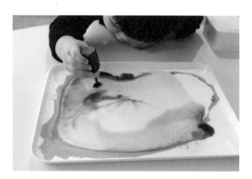

3. 우유에 물감을 떨어뜨려요. 물감과 우유가 만나 퍼지는 모습을 관찰할 수 있어요.

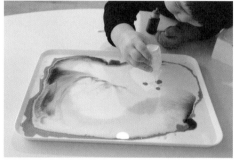

4. 세제를 한 두 방울 떨어뜨려요. 면봉에 묻혀 찍어도 좋아요.

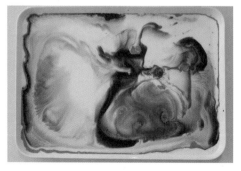

5. 우유, 수성물감, 세제가 만나 마블링된 모습이에요.

6. 트레이에 흰 종이를 살짝 덮어요.

7. 종이를 뒤집어요.

8. 여러 장 반복하여 찍어봐요. 찍을 때마다
 조금씩 다른 형상을 관찰할 수 있어요.

놀이와 함께 감상해봐요

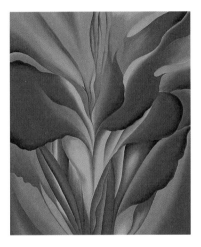

조지아 오키프 Georgia O'Keeffe, 1887~1986

20세기 서양미술사에서 유일하게 여성작가로 유명세를 펼친 화가에요. 주로 꽃그림을 그렸어요. 당시 미술계는 무언가 심오한 것을 표현해야 수준 높은 작품이라는 인식이 팽배하던 시기라, '꽃'을 그린다는 이유로 멸시를 받기도 했지요. 하지만 그녀는 예술 사조의 유행에 편승하지 않고 독특한 화법으로 자신만의 예술세계를 구축해 나갔답니다. 각기 다른 색이 섞이며 리드미컬하게 시각화된 그녀의 작품을 감상하고, 어떤 색으로 마블링 할지 구상해봐요.

작품 정보
좌) 빨간 칸나, 캔버스에 유채, 1924, 사진출처 georgiaokeeffe.net
우) 음악, 분홍과 파랑 No. 2, 캔버스에 유채, 1918, 휘트니미술관 소장

50 펜듈럼 페인팅

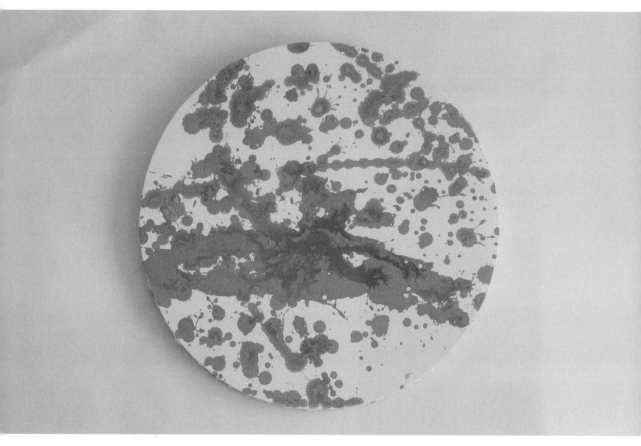

펜듈럼(Pendulum)이란, 흔들리는 전자의 추를 의미해요. 구멍 뚫은 물감통이 추의 역할을 하고, 규칙적인 움직임을 통해 그림이 완성되는 것이 곧 펜듈럼 페인팅이죠. 빨래건조대나 카메라 삼각대를 지지대 삼아 물감 통을 매달고 흔들어 뿌리며 물감의 움직임을 기록해봐요. 물감의 흔적이 곧 멋진 결과물이 된답니다.

준비물

지지대가 될만한 빨래건조대(또는 삼각대), 종이 또는 캔버스, 물에 희석한 아크릴물감, 일회용 투명 컵, 송곳, 투명 테이프, 끈, 추 대용으로 쓸 나무 블록 2개

준비 TiP　나무 블록은 컵에 무게감을 주기 위한 것으로, 집에 있는 아이들 블록 등을 활용하세요.

1. 일회용 투명 컵, 끈, 송곳, 가위, 축이 될 나무 블록 2개를 준비해요.

2. 송곳으로 양옆, 바닥면 3군데를 뚫어줘요.

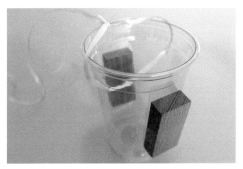

3. 구멍 낸 곳에 끈을 연결하여 묶어주고, 축이 될 블록을 투명 테이프로 붙여요.

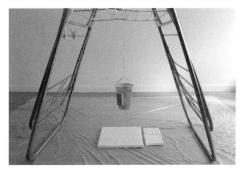

4. 건조대를 펴고 사진과 같이 컵을 매달아요. 바닥에 종이나 캔버스를 깔아줘요.

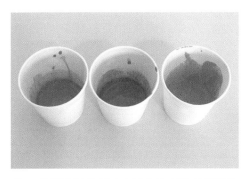

5. 물감과 물을 약 1:1 비율로 섞어 풀어줘요.

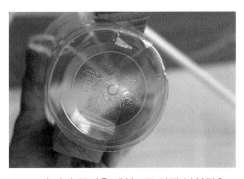

6. 컵 바닥 구멍을 테이프로 살짝 붙여줘요.

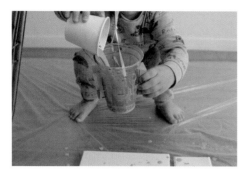

7. 투명 컵에 물감을 부어줘요.

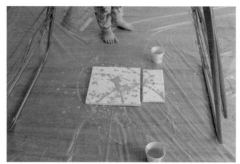

8. 투명 컵 바닥의 테이프를 떼고 이리저리 흔들어 물감을 뿌려줘요.

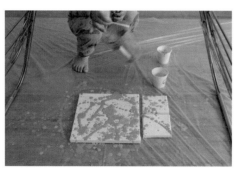

9. 만들어놓은 물감을 차례로 컵에 부어 뿌려줘요.

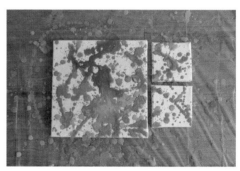

10. 다 뿌려진 모습이에요.

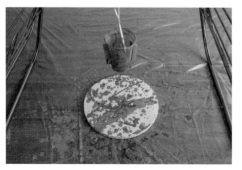

11. 다양한 크기나 모양의 캔버스를 활용하면 더욱 재밌는 결과물을 관찰할 수 있어요.

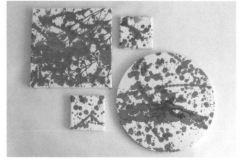

12. 완성된 결과물을 모아놓고 감상해봐요.

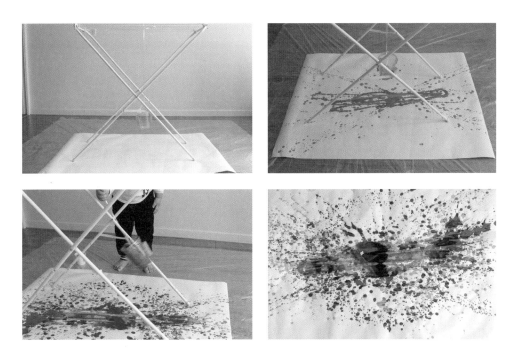

공간이 허락한다면 바닥에 전지를 깔고 도전해보세요. 더 큰 범위의 스윙을 종이 위에 표현해볼 수 있어요. 한 폭의 추상화 같은 작품을 아이와 함께 만들어봐요.

놀이와 함께 감상해봐요

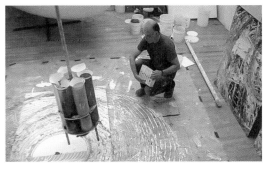

작품 정보
작업 중인 톰 새넌의 모습, 사진출처 ted.com

톰 새넌 Tom Shannon, 1947~
미국의 아티스트이자 과학자예요. 과학에서 영감을 얻은 그림, 조각 등 다양한 작업을 펼쳤어요. 1970년부터 본격적으로 펜듈럼 페인팅을 선보였어요. 파킨슨병을 앓게 되었지만 물감 통을 조절할 수 있는 리모콘 장치를 개발하는 등, 과학기술의 도움으로 꾸준한 작업 활동을 지속해오고 있다고 해요.

51 아이스 페인팅

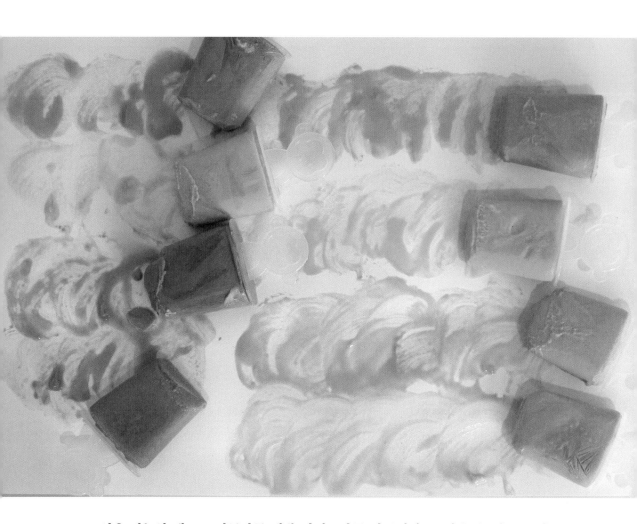

　식용 가능한 재료로 알록달록 예쁜 아이스바를 만들어봐요. 먹을 수 있고 그림도 그릴 수 있는 재료라는 점을 알려주어 발상의 전환을 꾀해봐요. 얼어있을 때에는 크레파스 같은 질감으로 표현되고, 서서히 녹으면서 물감처럼 변하는 모습을 관찰하며 다양한 방법으로 페인팅해봐요.

준비물

플레인 요거트, 식용색소, 종이컵, 실리콘 몰드, 흰 종이

1. 재료를 준비해요.

2. 종이컵에 요거트를 따르고 색소를 3~4 방울 떨어뜨려요.

3. 요거트와 색소를 섞어가며 색의 농도를 조절해요. 여러 가지 색을 만들어요.

4. 몰드에 붓고, 막대를 꽂아 냉동실에 얼려요.

5. 얼어 나온 모습이에요.

6. 흰 종이에 자유롭게 그려봐요.

7. 처음에는 딱딱하게 부서지는 크레파스처
 럼, 점점 녹으며 물감처럼 변해요.

8. 얼었다 녹는 과정의 다른 질감을 관찰하며
 자유롭게 표현해봐요.

더 재미있게 즐겨요

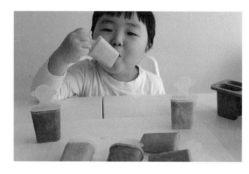 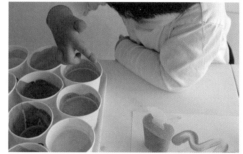

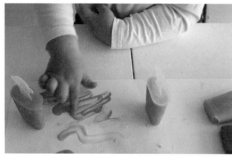 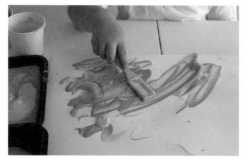

　　플레인 요거트와 식용색소는 모두 아이들이 먹을 수 있는 안전한 소재에요. 만드는 과정에서 입에 들어가도 안심할 수 있고, 다 만든 후 아이스크림처럼 맛볼 수 있어요. 피부에 닿아도 유해하지 않으니 손으로 맘껏 촉감 놀이를 즐길 수도 있답니다. 핑거 페인팅 등 자유롭게 표현할 수 있도록 유도해주세요.

사이 톰블리 Cy Twombly, 1928~2011

미국의 추상 화가인 사이 톰블리는 낙서 스타일의 화법으로 잘 알려져 있어요.

연필, 잉크, 크레용 등을 사용해서 휘갈겨 쓴 캘리그래픽적인 양식이나 서툰 글자체, 숫자 등의 독창적 양식이 특징이에요.

장난스러운 드로잉에서 마치 순수한 어린아이 같은 흔적을 엿볼 수 있어요. 톰블리의 작품을 통해 낙서는 나쁜 것이 아니라는 것을 알려주세요.

무조건적으로 통제되어야 하는 것이 아닌, 허용된 장소에서 마음껏 분출할 수 있는 재밌는 놀이로 접근해 주세요.

우리 아이도 미래의 사이 톰블리가 될 수 있답니다!

작품 정보
좌) 레다와 백조 로마, 캔버스에 연필, 크레용 등 혼합재료, 1962, MoMA 소장
우) 무제(바커스), 캔버스에 아크릴릭, 2008, 테이트미술관 소장

52 풍선으로 찍어 그리는 태양계 행성

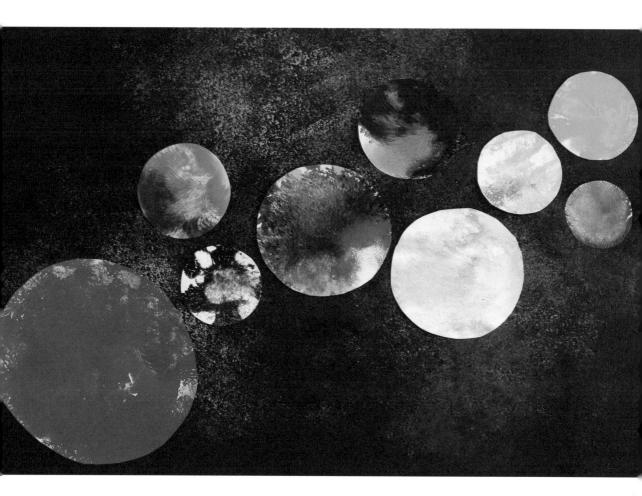

 풍선으로 물감 찍기는 아이들이 좋아하는 놀이 중 하나에요. 이 놀이를 응용해서 태양계 행성을 만들어봐요. 책이나 사진 속 행성 모습을 관찰하고, 태양계 주변에 몇 개의 행성이 있는지, 각각의 크기는 어떠한지 비교해봐요. 각 행성에 어울리는 색을 골라 풍선으로 찍고 오린 후, 검정 도화지에 순서대로 배열하면 내가 만드는 작은 우주 완성!

준비물

 풍선, 물감(수성물감은 모두 가능해요), 2절 검은 색지, 흰 종이, 가위, 풀, 스펀지, 종이 접시

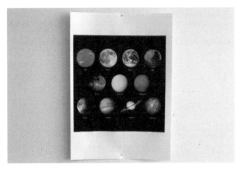

1. 책이나 사진으로 태양계 행성을 관찰하고 이야기 나눠봐요.

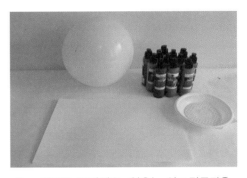

2. 재료를 준비해요. 연우는 아크릴물감을 사용했어요.

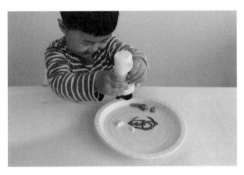

3. 종이 접시에 물감을 짜요.

4. 각 행성의 색을 생각하며 비슷한 패턴이 나오도록 색을 짜줘요.

5. 풍선에 물감을 찍어요.

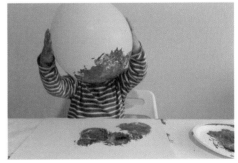

6. 흰 종이에 톡톡 찍어주세요.

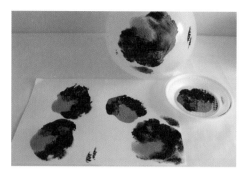

7. 태양에서 4번째로 가까운 화성을 표현해
 보았어요.

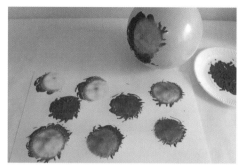

8. 태양에서 제일 멀리 떨어진 해왕성이에요.

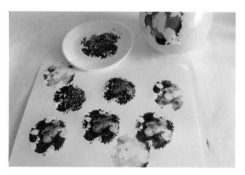

9. 태양과 가장 가까운 수성이에요.

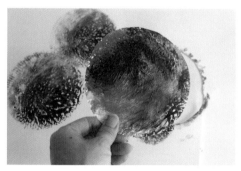

10. 각 행성별로 가장 예쁘게 찍힌 1개를 골
 라 오려줘요.

11. 태양까지 총 9개가 완성되었어요.

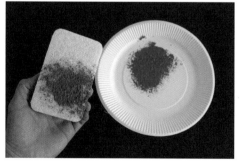

12. 바탕이 될 검은 색지와 스펀지, 우주의
 별을 표현할 흰색, 파란색 물감을 준비
 해요.

13. 밤하늘의 별을 생각하며 스펀지로 찍어줘요.

14. 바탕이 완성되면 태양부터 차례로 붙여줘요.

더 재미있게 즐겨요

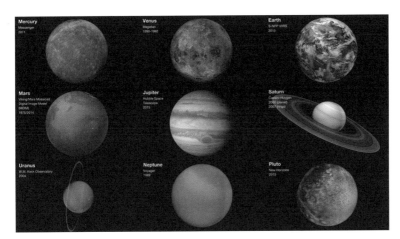

태양계 행성에 대해 알아볼까요?

태양과 가장 가까운 수성, 가장 밝은 행성인 금성, 우리가 사는 지구, 붉은 행성인 화성, 가장 크고 무거운 목성, 고리가 아름다운 토성, 97도로 누워있는 천왕성, 태양과 가장 멀리 떨어진 청록색의 해왕성까지 태양 주변에는 총 8가지 행성이 있어요. 태양과 가까운 순서대로 '수금지화목토천해'로 기억해봐요. 태양 미국항공우주국 NASA 홈페이지 solarsystem.nasa.gov를 방문하면 각 행성의 위치와 거리 등을 더욱 자세히 알 수 있어요.

네이버캐스트 참조, 사진출처 NASA 홈페이지

놀이를 먼저 경험한 엄마들의 체험 후기

김경진
율이, 4살

팬데믹과 뜨거운 여름으로 인해 바깥활동이 제한된 아이에게
이 책의 내용은 시원한 단비 같았다.

파스타 드로잉 – 파스타면으로 자동차와 나비, 꽃 등을 그리고 지점토에 찍어보며 손쉽게 미술놀이를 할 수 있었다. 미술 영역 뿐만 아니라 모양과 색의 분류, 패턴 놀이 등, 수학적 개념도 끌어낼 수 있었다. 파스타면을 보고 "먹을 수 있는 거야? 눈으로만 봐야 하는 거야?" 라는 아이의 질문에 저녁메뉴를 토마토 파스타로 마무리하며 유익한 하루가 될 수 있었다. 인터넷에 엄마표 놀이를 찾아보면 무궁무진하다. 하지만 막상 무엇부터 시작해야 할지 막막했는데, 이 책을 통해 놀이의 접근과 진행을 쉽게 배우고 체계적으로 아이의 놀이를 이끌 수 있게 될 것 같다.

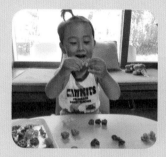
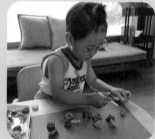
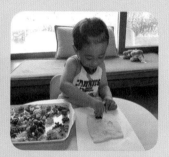

유승연
하윤, 하린, 8살, 4살

거창한 준비물 없이도 아이와 즐겁게 할 수 있는 엄마표 미술이 가능하도록 도와주는
것이 이 책의 가장 큰 매력이다.

거미를 잡아라! – 거미 자연관찰 책을 읽고 연계 놀이를 하기에 좋았다. 아이가 직접 가위질을 하고 다리를 접어 붙이며 거미 다리가 8개라는 것을 확실하게 기억하게 되었다. 거미줄이 얼기설기 모양이라는 것도 알게 되었다. 또 거미줄을 넘고 기어서 아래로 지나다니며 대근육 발달도 할 수 있어 좋았다.

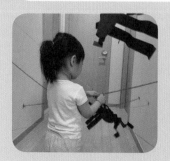
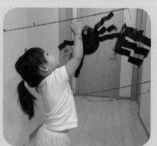
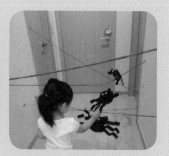

이고은
시훈, 4살

이 책을 통해 아이 눈높이에 딱 맞는 다양한 놀이들을 알게 되었고, 매일 놀이 구상하던 시간을 아이와 노는 시간으로 활용하니, 육아의 질이 높아졌어요.

거미를 잡아라!, 알록달록 소금 염색 – 아이들은 스스로 생각해서 해내는 성취감을 느끼며 성장하는데, 그저 단순한 1차원적인 놀이가 아닌 일상에서 흔히 볼 수 있는 다양한 재료와 도구들을 활용한 놀이들이 많아 쉽게 접하기 좋고, 어른들도 함께 즐길 수 있어서 너무 좋습니다. 가정 보육의 비중이 많아지는 비대면 시기에 정말 필요한 책이라 아이와 함께 즐겁게 놀고 싶은 많은 부모님들께 꼭 추천해 주고 싶습니다.

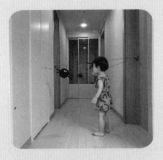 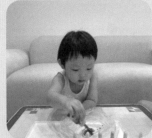 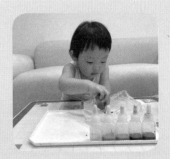

이은주
건우, 4살

아이랑 가정에서 '미술놀이'하면 '어떻게?'라는 단어가 먼저 떠오르는데 이 책은 일상 생활에서 쉽게 접할 수 있는 미술 재료들을 이용해 아이와 엄마 모두 손쉽게 활동을 시작할 수 있도록 도와준다는 점에 대해 박수를 쳐 주고 싶다.

크로마토그래피 기법으로 화관 만들기 – 사인펜이 물과 만나면 색이 분리되는 현상, 그로 인한 색 번짐은 엄마인 내가 봐도 너무나 매력적인 활동이었다. 색이 나뉘어 번지는 과정에서 건우는 "엄마 여기서 꽃 냄새가 나는 거 같아."라고 표현하기도 했다. 이렇게 의미 있는 상호작용을 주고 받으며 활동할 수 있었기에 이 책을 활용한다면 책의 내용에 그치지 않고 더 유익하고 확장된 활동으로 연계할 수 있을 것 같다는 생각이 들었다.

 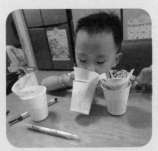

조선화
윤아, 4살

집 안에서 흔히 볼 수 있는 재료를 가지고 활동해 보는 것 자체로
아이에게 흥미를 이끌 수 있었다.

알록달록 소금 염색 – 엄마가 요리할 때에 사용하던 소금을 좋아하는 색으로 물들이고, 휴지심을 이용해 원하는 모양으로 틀을 잡아 부어 보는 등 집중해서 놀이하는 모습을 볼 수 있었다. 집에 있는 쌀도 소금처럼 염색해 그 위에 같은 색 블록을 올려보고 붓을 이용해 끼적이기를 해보는 등 즐거운 확장 활동 시간을 보낼 수 있었다. "다음에 또 해보자"라는 아이의 말에 다음엔 또 어떤 것을 염색해볼까? 고민하게 된다. 당분간 보물 찾기 하듯 주방의 모든 것들을 눈여겨보게 될 것 같다.

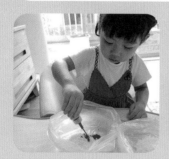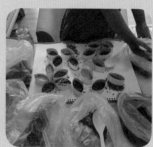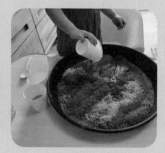